© 2006 Edizioni Grafiche Vianello srl/VianelloLibri
Ponzano (Treviso) Italia
E-mail: vianellolibri@vianellolibri.com – http://www.vianellolibri.com

ISBN-10: 88-7200-158-7
ISBN-13: 978-88-7200-158-5

Tutti i diritti di riproduzione anche parziale del testo
e delle illustrazioni sono riservati in tutto il mondo.

Progetto grafico e coordinamento Livio Scibilia
Traduzione di Loraine Walford

I dodici disegni delle maschere sono di
© Paola Scibilia

In omaggio a Michaël.

Grazie ai miei amici in maschera:

Hannelore, Helga, Krista, Ingrid, Erich, Franck, Alex e Antoine, Deborah e Roberto,
Nadine e Daniel, Gianni e Nuccia, Ewald e Waltraud, Regina e Manfred, Isabelle e Christian,
Lorenza e Pino, Klaus, Anke e Ulrike, Venissimo, Franca e Alma, Maria, Monika, Arnaldo,
Leandra, Véronique, Brigitte, Beatrice, Maria Grazia, Valérie e Frédéric, Jannick,
Thomas, Rosie, Gisela, Sébastien e Christophe, Anke, Josyane, Brigitte, Antonio,
Gertrud e Hans, Manuela, Michele, Eva et Ronald e tutti gli altri.

Venezia. Il carnevale
Venice. The Carnival

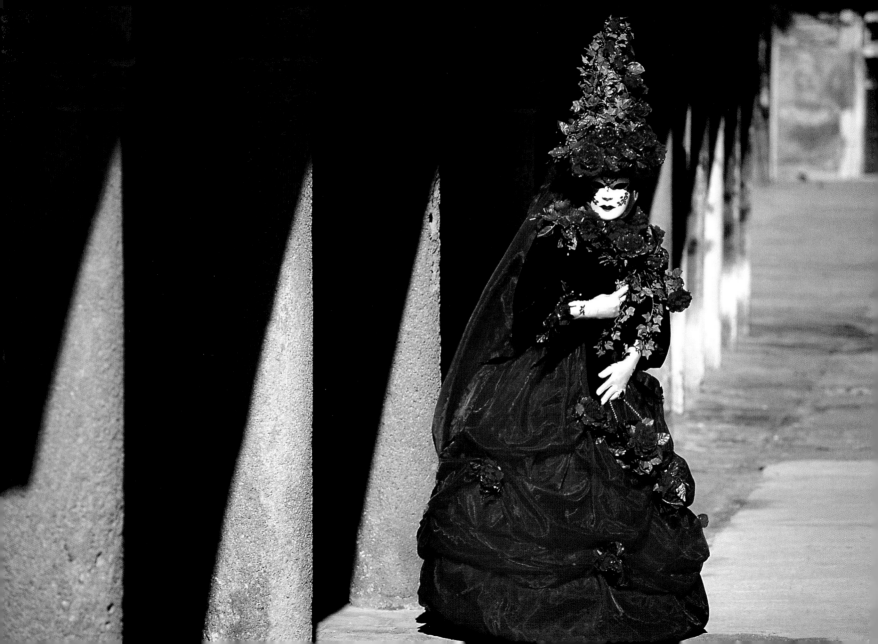

Fotografie di Francis Glorieus

Venezia.
Il carnevale

Venice.
The Carnival

Testi di Giannantonio Paladini

Vianello
LIBRI

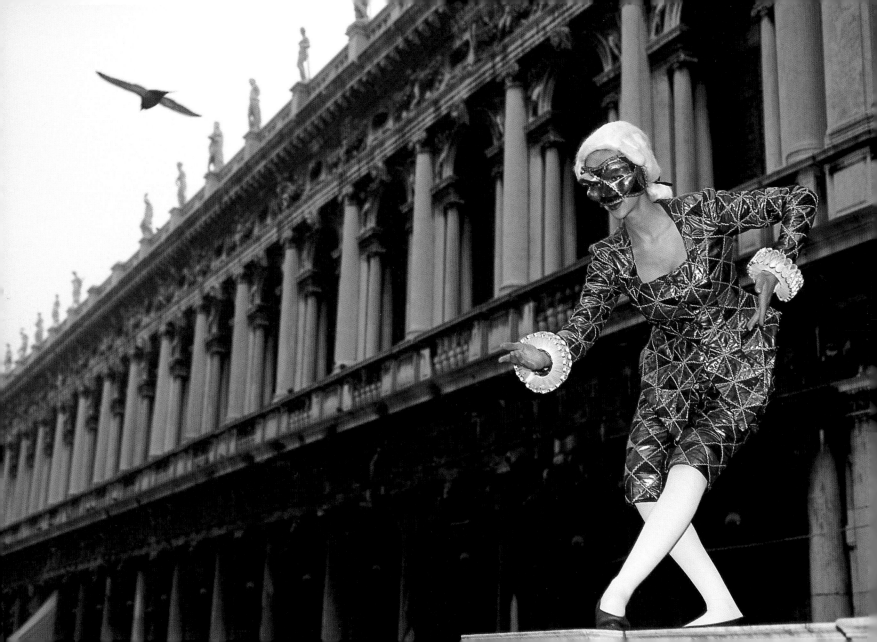

Agli inizi del '700 il carnevale veneziano vantava un'indiscussa notorietà in tutta Europa. Le attrazioni offerte erano, per comune giudizio, molteplici. Ciò che soprattutto stupiva era l'estrema libertà di cui godevano le maschere, che potevano circolare tranquillamente, fidando nel rispetto inviolabile che era loro concesso. Anche il numero e la varietà dei divertimenti contribuivano a tanti consensi, e ancora tra fine '600 e '700, come ricorda Stefania Casini nel suo bel libro sul carnevale settecentesco veneziano (1992), sembrava ai testimoni e visitatori stranieri che i veneziani abbandonassero eccezionalmente, nel periodo carnevalesco, la loro naturale gravità di modi per permettersi le violazioni dei comportamenti usuali al riparo delle maschere. In realtà, in breve libertinaggio e frivolezza si sarebbero consolidati col tempo. Accanto ad essi, avrebbero resistito, come prerogative della festa, i divertimenti tradizionali quali la ricca stagione teatrale e i ridotti, con il fascino indiscusso esercitato dal pubblico gioco d'azzardo dal quale, peraltro, le guide mettevano bene in guardia i viaggiatori dal recarvisi con il proprio denaro. Ma quel carnevale che, alla fine del '700, avrebbe acquistato la natura di un luogo mitico, aveva una lunga storia, risalente addirittura al Duecento. Il carnevale, nacque come spettacolo, infatti, dopo il 1162, a ricordo della vittoria riportata in quell'anno dal Doge Vitale Michiel II contro Ulrico, patriarca di Aquileia, ed alcuni feudatari friulani suoi alleati, che vennero puniti con la distruzione dei loro castelli. Il patriarca, invece, venne graziato, ma gli venne imposto di inviare ogni anno, nella ricorrenza della vittoria veneziana, un toro e dodici maiali, rappresentanti se

ARLECCHINO

ARLECCHINO

In the early eighteenth century, Venice's Carnival celebrations were famous throughout Europe. It was universally acknowledged that the range of attractions on offer was vast. What excited most comment, however, was the freedom enjoyed by those wearing carnival masks. People circulated without hindrance, secure in the impunity bestowed by their costume. The number and variety of entertainments contributed greatly to the Carnival's success. In the late seventeenth and early eighteenth centuries, as Stefania Casini reminds us in her admirable book on Venice's Carnival in the eighteenth century (1992), it seemed to visitors and eye-witnesses that Venetians cast aside their usual gravity of demeanour during the carnival period, committing all sorts of transgressions behind the anonymity of their masks. In fact, the brief interlude of licentiousness and frivolity was to become a firmly established institution. Other surviving carnival prerogatives were the traditional entertainments, including the lavish programme of theatre performances, and the ridotti, or gambling dens, which offered the never-failing attractions of betting in public. Guides warned visiting travellers against letting themselves be tempted by such places, instructing them not to enter with their money. Nevertheless, the Carnival that by the late eighteenth century had acquired near-legendary status could also boast a long history, dating back as far as the 1200s. Carnival was set up as a festival sometime after 1162, in commemoration of the victory that year by Doge Vitale Michiel II over Ulric, patriarch of Aquileia, and some of his Friulian vassals, who were punished with the demolition

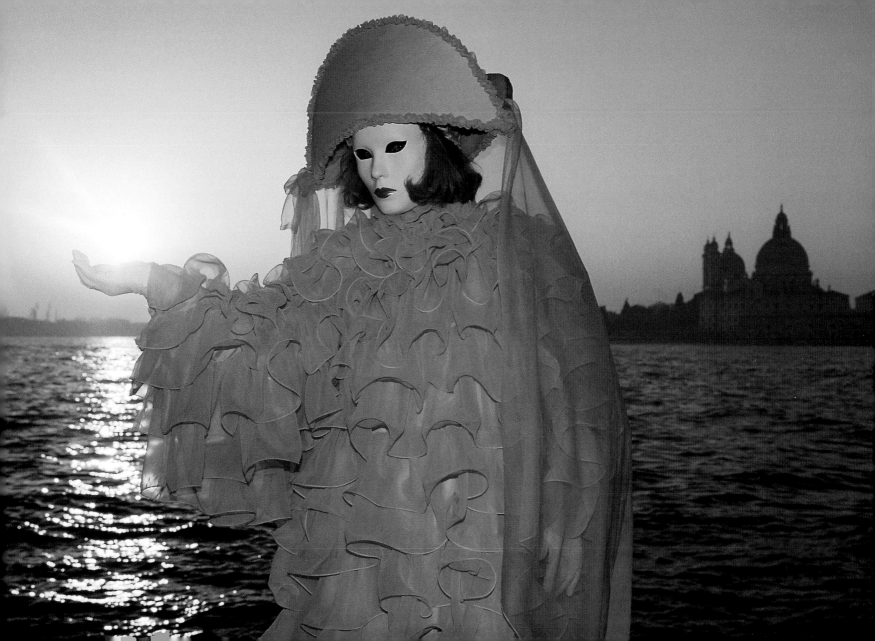

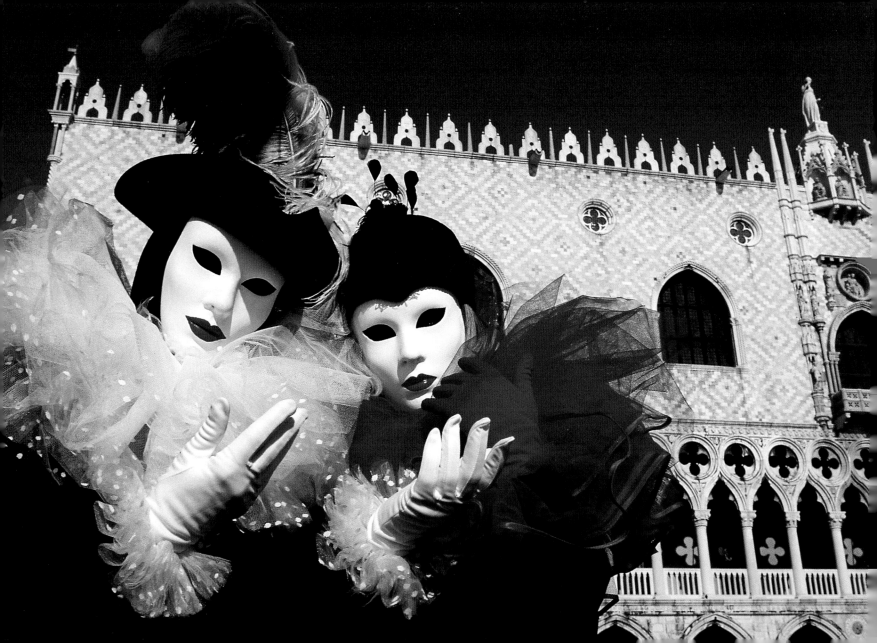

stesso e i suoi fedeli canonici, che lo avevano difeso nell'assedio. La memoria di quella vittoria fu trasformata in una elaborata parodia, che doveva divertire i cittadini e nel contempo affermare l'egemonia politica dei capi. Fu, peraltro, nel Cinquecento che la festa acquistò un carattere definitivo. Di più, in quel secolo tutte le principali celebrazioni nella città andarono soggette ad una riorganizzazione. Esse vennero abbellite, e rese più sontuose. La coreografia stessa divenne più complessa, tanto da fondersi con quella naturale della città. Fu in tal modo che il Giovedì Grasso, detto anche il berlingaccio, e che rappresentava la festa ufficiale della Serenissima (la presenza dei massimi dignitari dello Stato e degli ambasciatori stranieri gli conferiva legittimazione e decoro) perse nel '500 i tratti maggiormente legati alla società veneziana primitiva per acquistarne di nuovi che corrispondevano ad un ideale di dignità più consona alla nuova immagine.
Non è da credere che il processo di riforma di riti come quello che ricordava la vittoria del 1162 (taglio della testa ai dodici porci ricordati) sia stato facile. In esso, si distinsero magistrati dei Dieci come Luca Tron e Dogi come Andrea Gritti, ma occorse arrivare al 1535 perché l'antica rappresentazione, rozza ma spettacolare, venisse abolita. Più avanti, nel 1550, il Consiglio dei Dieci pensò di demandare la gestione della festa agli ufficiali delle Rason Vecchie che dovevano provvedere all'organizzazione e al pagamento. Con tale reimpostazione, il Giovedì Grasso cessò di essere il giorno di esibizione fisica dei

PULCINELLA INNAMORATO

PANTALONE

of their castles. The patriarch was pardoned, but thereafter he was required each year, on the anniversary of the victory, to send a bull and twelve pigs as symbols of himself and the loyal followers who had defended him during the siege. Commemoration of the victory was transformed into an elaborate parody to entertain the Venetian populace and at the same time reaffirm the political supremacy of the city's leaders. The festival acquired a definitive identity in the sixteenth century, when all the city's main festivities were reorganised to make them more spectacular, and much more lavish. The ceremonial and choreography of Carnival became more complicated, merging with the city's ordinary activities. The Thursday before Lent, known as giovedì grasso or berlingaccio, was the Most Serene Republic's formal festival. Leading officers of state and accredited ambassadors were present to lend majesty and authority to the occasion. In the sixteenth century, this ceremony lost the features that linked it most closely to early Venetian society; it acquired new traits that reflected the dignity appropriate to the city's new image. Reform of the ceremonial attached to commemoration of the victory in 1162 (the twelve pigs were ritually beheaded) cannot have been easy. Some of the leading figures pushing for reform were magistrates from the Council of Ten, such as Luca Tron, and Doges like Andrea Gritti, but it was not until 1535 that the original formula, admittedly crude but undeniably spectacular, was finally abandoned. Later on, in 1535, the Council of Ten decided to delegate management of the festival to the officers of the Rason Vecchie, who were to make provision for the organisation

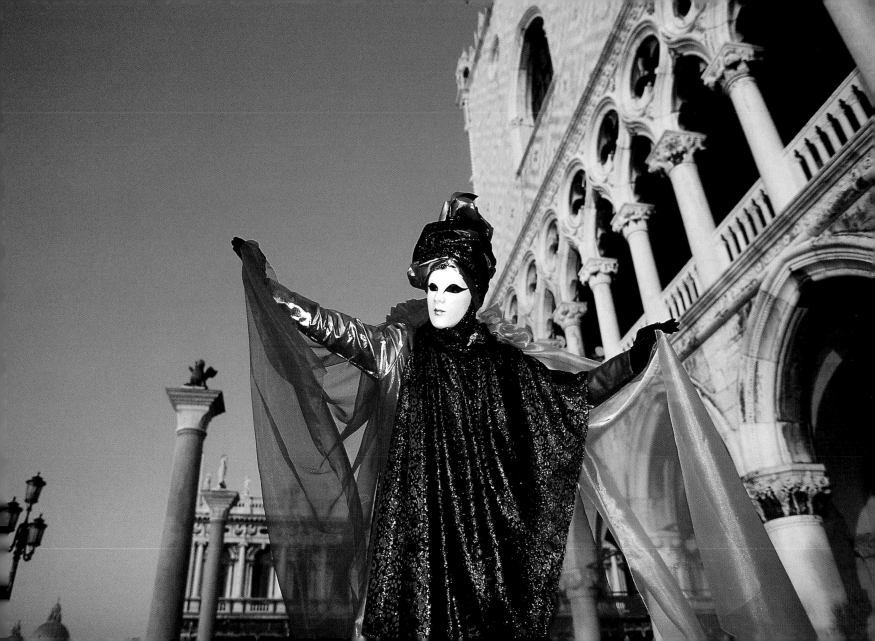

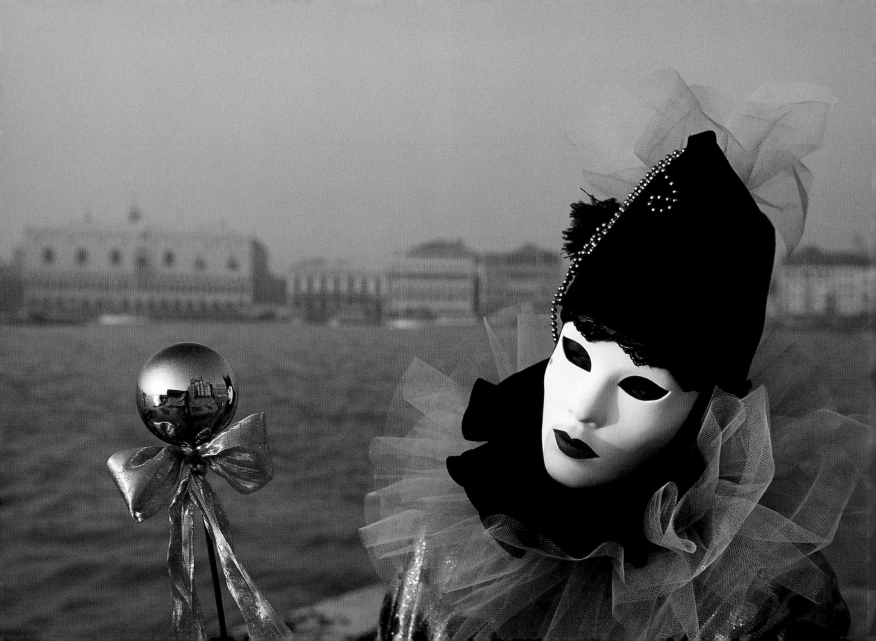

patrizi divenendo uno spettacolo offerto dagli stessi alla cittadinanza. Così congegnata, la festa del Giovedì Grasso rimase immutata fino alla caduta della Repubblica. L'ordine fu così predisposto: prima il passaggio dei rappresentanti delle arti con gli stendardi, poi i giochi, le "forze" tra Nicolotti e Castellani, le due fazioni veneziane, la danza della moresca (ballo militare cadenzato da colpi di bastoni o di ferri piatti, di probabile origine turca), il "volo del turco" (un acrobata saliva e riscendeva lungo una fune tesa tra la cima del campanile di San Marco e il Palazzo Ducale), ed infine i fuochi d'artificio. È chiaro il senso di un grande spettacolo così concepito. Esso vedeva, infatti, tutte le componenti cittadine riunite insieme: popolani e cittadini come partecipanti, patrizi e doge come spettatori. Inoltre, la sontuosa cornice della Piazzetta di San Marco e del bacino prospiciente, pullulante in quell'occasione di imbarcazioni, dava all'insieme un'immagine di alto decoro, del quale dovevano avvedersi e stupirsi anche gli osservatori stranieri. Nel giro di un secolo e mezzo, circa a metà del '700, il cerimoniale si irrigidì non poco, in quanto non offriva nuove emozioni e d'altra parte la professionalità raggiunta dai protagonisti dette al berlingaccio una fisionomia meno spontanea. Nacque del resto, nel Settecento, la figura dell'impresario cui le Rason Vecchie, mediante il bando di una vera e propria gara d'appalto, affidavano l'organizzazione della festa. Tutto ciò – trivialità e vetustà degli spettacoli, carattere banalmente professionale degli attori – allontanò dal berlingaccio le "persone di garbo e la scelta nobiltà", attirando soltanto la plebe che accorreva da ogni parte della città.

IL DOTTORE

15

BAUTA

and payment of proceedings. With this reform, the Thursday before Lent ceased to be the day on which the patricians paraded in person, and became an entertainment offered by the nobility to the rest of the citizenry. In this new form, the celebrations held on the Thursday before Lent survived unchanged until the fall of the Venetian republic. This was the order of ceremony: first, the representatives of the guilds paraded with their standards; then there were games between the city's two factions, the so-called forze dei Nicoloti e dei Castelani, including the moresca, a military dance involving blows with sticks or flat irons, probably Turkish in origin, and the "flight of the Turk" in which an acrobat climbed up and down a rope stretching from the campanile in St. Mark's Square to the Doge's Palace; finally, there was a display of fireworks. The significance of this vast spectacle is obvious. It brought together all the various categories of Venice's population. The common people and citizens took part, while the patricians and doge were spectators. The sumptuous setting of the Piazzetta and Bacino di San Marco teemed with boats for the occasion, offering a noble spectacle that was intended to astound and awe non-Venetian observers. Over the following century and a half, by the mid 1700s, the ceremony became strictly codified. The performance offered increasingly little excitement, and the professionalism of the protagonists gave the berlingaccio a much less spontaneous atmosphere. The eighteenth century was also the age when the role of impresario was born. The Rason Vecchie entrusted the organisation of the Carnival to a

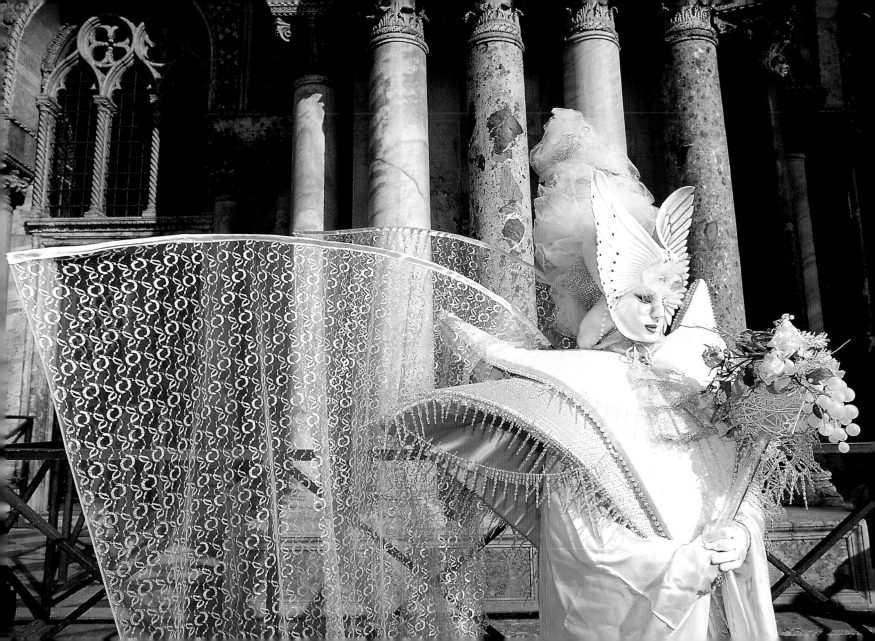

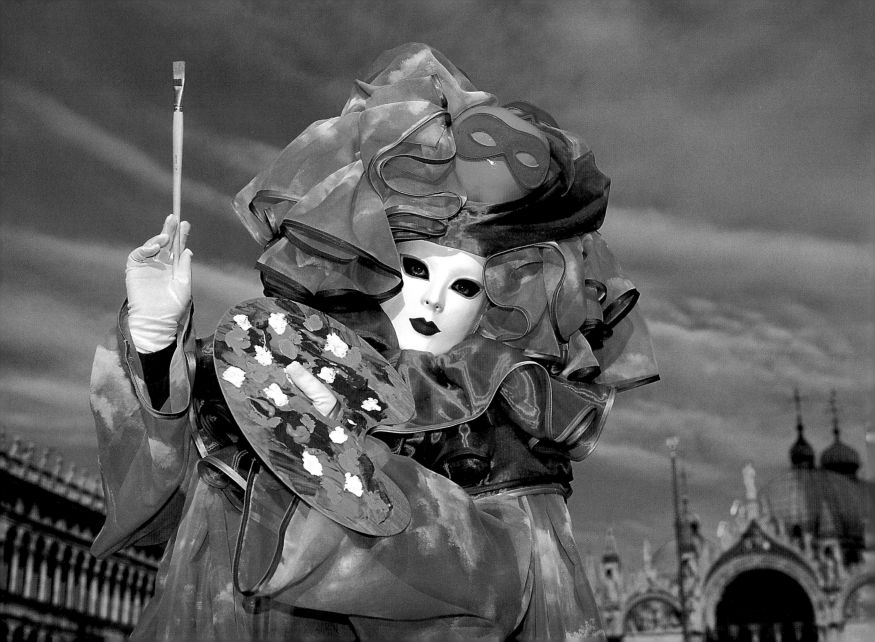

Le attrazioni di piazza non si limitavano tuttavia al berlingaccio. Nella settimana grassa, puntualmente, ogni anno una folla chiassosa (saltimbanchi, funamboli, astrologi, chiromanti), un mondo variopinto di cui fu testimone, tra '500 e '600, l'incisore Giacomo Franco, animava la città. Lo stesso spettacolo, ritratto da Gabriel Bella nel Settecento, ci appare arricchito dai casotti di legno del "Mondo Nuovo", ma anche, come si è accennato, dalla presenza di personaggi che arringavano il pubblico secondo un copione palesemente precostituito, e tuttavia colorito e stravagante tanto da essere oggetto di critica da parte di chi si faceva portatore di una visione meno ciarlatana della città. Nell'affollamento carnevalesco pubblico spiccavano le maschere, che avevano a Venezia una lunga tradizione (la loro origine risaliva al Duecento). Il travestimento si diffuse, tuttavia, soprattutto nel Quattrocento, e le maschere divennero oggetto di ripetuti interventi del Consiglio dei Dieci, che nel '600, oltre a ribadire gli antichi divieti, cercò di frenare l'uso di mascherarsi in vari periodi dell'anno, stabilendo che fosse permesso nei giorni del carnevale. Malgrado ciò, tra autorità e "maschere" il braccio di ferro continuò per tutto il Settecento. Ma tra i divertimenti carnevaleschi un ruolo importante coprivano quelli privati, i "festini", in sale ove si ballava nella profusione di luci e rinfreschi, nel lusso degli abiti e degli arredi. Anche i divertimenti privati avevano una lunga tradizione a Venezia; basti pensare al decreto del Consiglio dei Dieci del 1512 che tendeva a colpire il concorso, nei luoghi da ballo, di meretrici e di individui poco raccomandabili. Naturalmente, c'erano i

MATTACINO

19

MORETTA

private individual, after putting the position out to tender. However, the predictable nature of the entertainment, and the professionalism of the protagonists, distanced "persons of elegance and the select nobility" from the berlingaccio. Only the common people, who came from all corners of Venice, were still attracted. Street entertainments were not restricted to the Thursday. During the entire week before Lent, colourful crowds of acrobats, tightrope walkers, astrologers and palm readers thronged the city, as we can see from the engravings made by Giacomo Franco in the sixteenth and seventeenth centuries. In the eighteenth century, Gabriel Bella depicted the same scenes, showing the wooden huts of Mondo Nuovo and also, as we have noted, with individuals haranguing the public. These events were obviously conventional, and prearranged, but still colourful and extravagant enough to attract criticism from those who wished to promote a less disreputable image of the city. The masks that stood out in the heaving carnival crowds had, at Venice, a long tradition that stretched right back to the thirteenth century. Dressing up became more popular, especially in the fifteenth century, and masks were frequently the objects of decisions by the Council of Ten. In the seventeenth century, the Council endorsed the city's long-standing prohibitions, and also attempted to discourage the use of masked costume at various times of year, stating explicitly that the practice was permitted during Carnival. Despite these measures, "masks" and the authorities continued to clash throughout the eighteenth century. An important contribution to carnival entertainment was made by private balls, held in

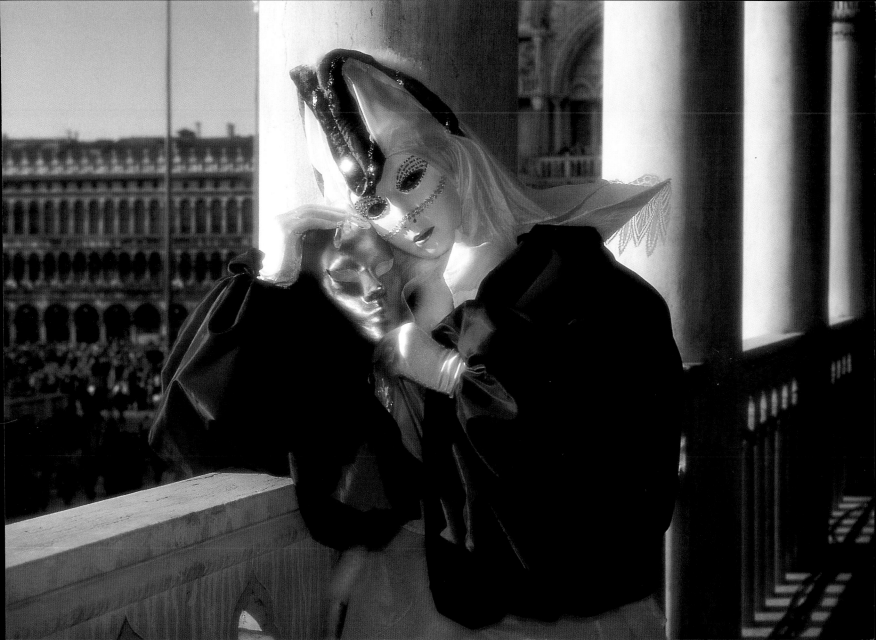

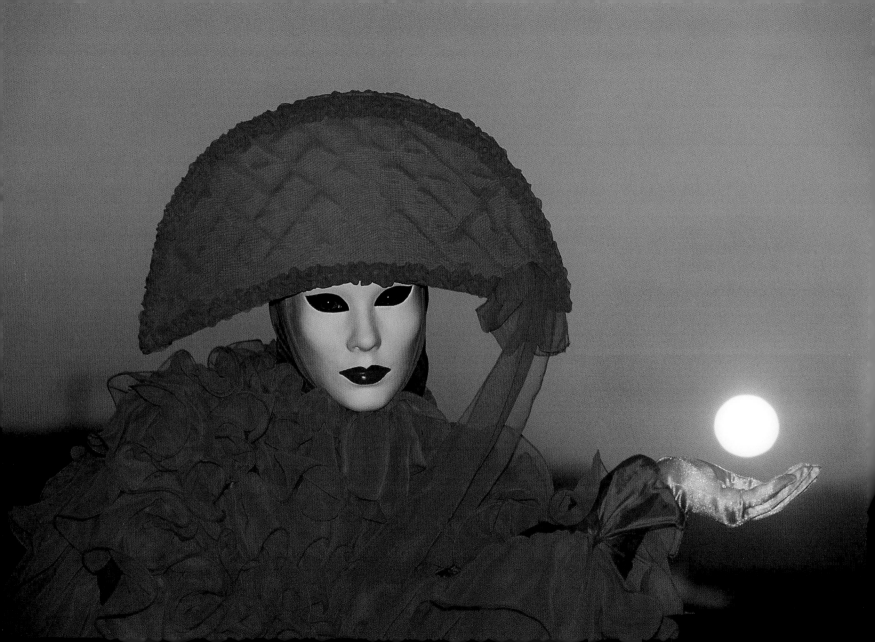

festini autorizzati, quelli organizzati dalle Compagnie della Calza, cioè dai giovani patrizi. Si trattava di feste nobili, dove le amanti ufficiali dei patrizi avevano libero accesso per la consuetudine della città che tollerava, anzi favoriva, le sue pubbliche cortigiane. Qui il problema semmai era di difendere la libertà del privato dalla temerarietà dei malintenzionati. Particolare attenzione, come si è visto, era riservata comunque alla tendenza di molti festini a diventare una copertura del gioco d'azzardo, che aveva grande diffusione. Finì che i giochi furono proibiti, ma tollerati. Ultimo, ma non meno importante, tra gli altri modi di festeggiare il carnevale, il teatro, che acquistò nel Settecento il carattere di principale attrazione della festa. Ma era dal '400-'500 che, in case private ed in luoghi pubblici, le Compagnie della Calza rappresentavano commedie. Tra '600 e '700, il teatro ebbe una diffusione oggi inimmaginabile, con spettacoli che iniziavano subito dopo Natale, e continuavano durante tutto il periodo di carnevale.

Il carnevale settecentesco è considerato dagli storici come la faccia spensieratamente gaudente di una città consapevole del proprio declino. Molti spiriti sensibili presagirono la fine politica della Serenissima proprio attraverso le tipiche manifestazioni del carnevale.

Da allora sono passati più di due secoli, e da qualche anno il carnevale è rinato a nuova vita. Dai primi anni ottanta del XX secolo in qua, il carnevale è rispuntato in modo spontaneo e solo in parte ha guardato al passato, trovando nuovi motivi e nuove forme che ne fanno un fenomeno

GNAGA

23

lavishly lit, luxuriously decorated ballrooms amid a profusion of illuminations and refreshments. Private parties in fact had a long tradition at Venice. We need only mention the 1512 decree of the Council of Ten that aimed to punish prostitutes and other less than respectable characters who frequented such occasions. Of course, there were also authorised balls, such as those organised by the young nobles who belonged to the Compagnia della Calza. These were gatherings of the aristocracy, which noblemen's official concubines were free to attend in a city where for long public courtesans had been tolerated, and even encouraged. In these cases, the problem was one of defending individual freedom from the impudence of the ill intentioned. As we have seen, particular attention was focused on the tendency of many balls to become opportunities for gambling, which was rife throughout the city. In the end, gambling was officially forbidden, but tolerated in practice. The last, but certainly not the least important, way of celebrating Carnival was the theatre, which in the eighteenth century gradually became the main focus of the celebrations. However, the Compagnia della Calza had been performing plays in private houses and at public venues since the fifteenth and sixteenth centuries. In the seventeenth and eighteenth centuries, the theatre enjoyed a popularity that would be unthinkable today, with shows that began just after Christmas and continued throughout Carnival.

Historians often view Carnival in the eighteenth century as the carefree, hedonistic face of a city aware of its own decline. Many sensitive souls saw the looming demise of the Most

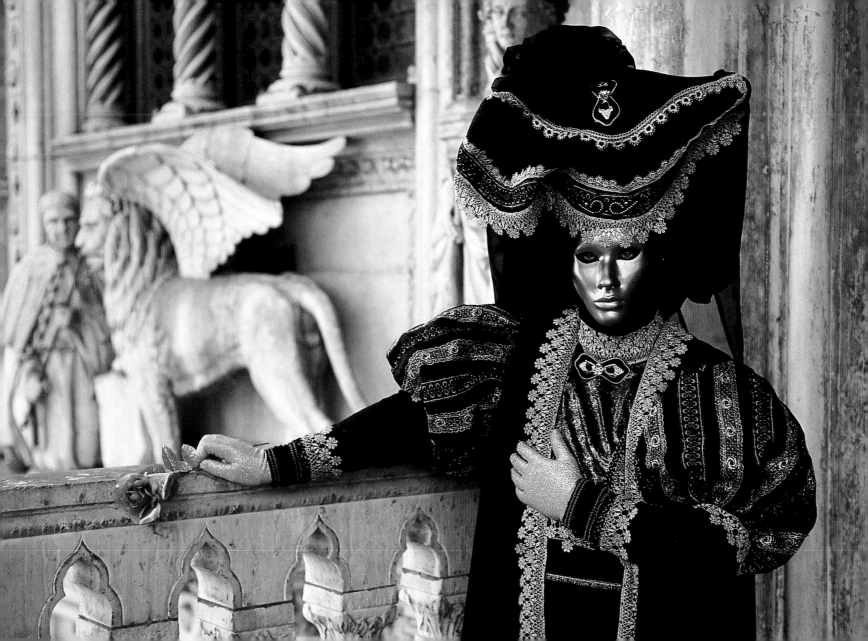

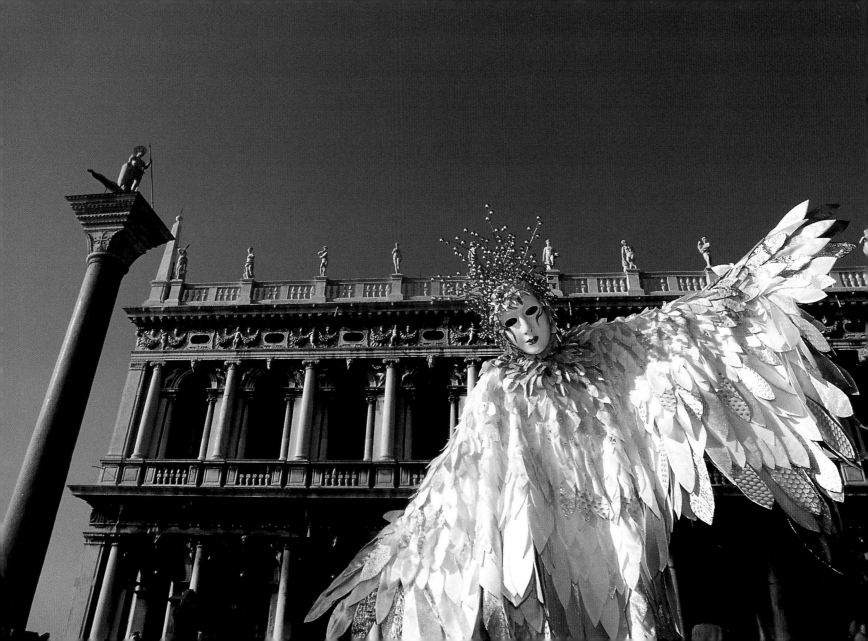

dei nostri giorni anche se il richiamo a Venezia, oltreché nei luoghi, è anche nei costumi, che si allontanano spesso dai modelli tradizionali per i colori e le fogge. Basti pensare che le maschere tradizionali – Arlecchino, Brighella, Pantalone – non ci sono più, e sono state sostituite da una crescente, fantasmagorica serie di costumi che sono rapidamente diventati un "classico" perché non sono realistici, non si ispirano alla vita sociale. Al contrario, sono tutti appartenenti alla fantasia. In essi, chi si maschera intende essere personaggio originale, ma non vuole rinunciare alla propria, personale ispirazione. Evidentemente, si tratta di un bisogno del nostro tempo, se sono moltissimi i turisti che vengono apposta da tutta Europa facendo del carnevale nei pochi giorni della sua durata la più alta concentrazione di bardature (costumi, abbigliamenti, vestiti sfarzosi) del mondo.

Se si guarda a fondo la natura del nuovo carnevale, si può dire che esso è costituito dal guardare, dall'ammirare, dal fotografare ma soprattutto dal farsi ammirare, nella città più bella del mondo, cornice di ulteriori compiacimenti. E non è soltanto là città monumentale a fare da sfondo a questo spettacolare susseguirsi di magnifiche figure che cercano ammirazione e non tradiscono mai la loro vera realtà sociale.

Davvero, dietro la maschera, che in genere sostituisce più che coprire il volto del mascherato, non c'è, fin che dura il gioco, altro che la maschera. Gli angoli di Venezia più suggestivi, ma

BAUTA

27

PULCINELLA

Serene Republic reflected in its traditional carnival celebrations. Since then, more than two centuries have passed and, for some years now, Carnival has been enjoying a new lease of life. Since the early 1980s, Carnival celebrations have reasserted themselves spontaneously. The new version looks to the past only in part, finding fresh motifs and forms that make it very much a contemporary phenomenon, although the references to Venice's history are there in the venues and in the costumes, which are often very different in cut and colour from traditional "masks". Arlecchino, Brighella and Pantalone (Harlequin, Brighella and Pantaloon) have disappeared, to be replaced by a steadily expanding constellation of costumes that have rapidly become "classic", in that they are neither realistic nor inspired by social life. All the new costumes belong to the realm of fantasy. Through them, the wearer strives to be original without relinquishing his or her own personal inspiration. Naturally, these are priorities that belong to the present day, if we are to judge by the hordes of tourists who arrive from all over Europe for the few days of Carnival, creating the world's greatest concentration of disguises, costumes and extravagant fancy dress.

If we examine the nature of the new Carnival, we will see that it comprises looking, admiring and photographing, but above all being looked at and admired, in the most beautiful city in the world, a setting that provides additional satisfaction. Nevertheless, it is not just the sightseer's Venice that supplies the backdrop for the parade of magnificent, preening figures whose

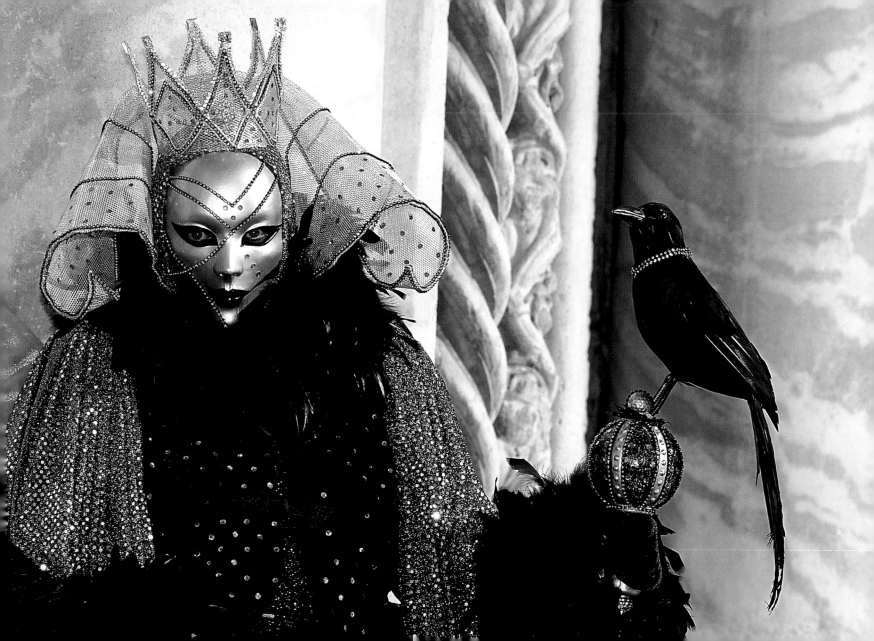

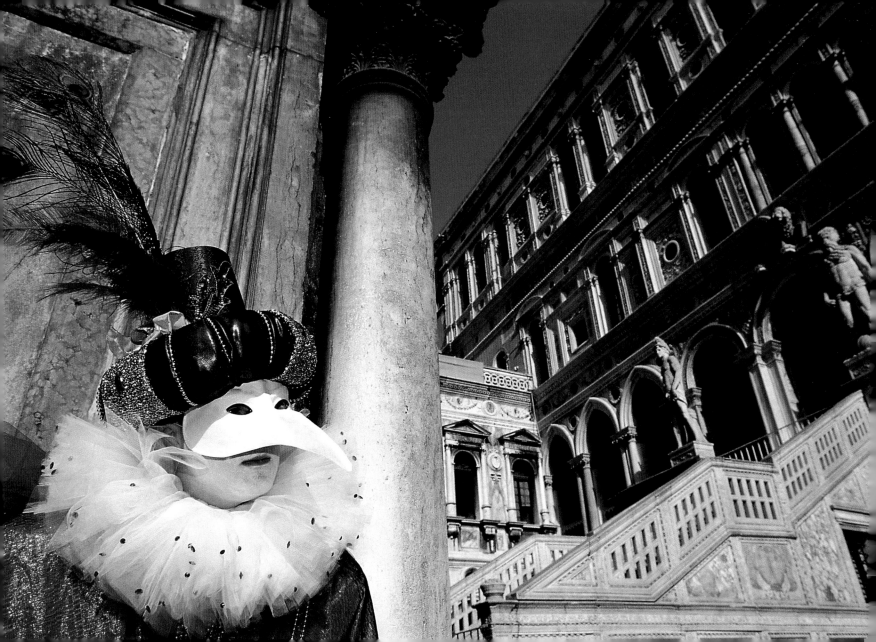

anche più nascosti, finiscono per avere un ruolo non diverso dalle immagini che tradizional-
mente esauriscono Venezia come si vede, Venezia com'è viene valorizzata anche attraverso
quest'invasione fantastica del Carnevale.

Non si può, infine, non compiacersi con il bravo fotografo belga, Francis Glorieus, che non è
un professionista ma un artista che "sente" Venezia in ogni suo angolo (una parte di gondola,
un mattone, un marmo pregiato) e riesce a legare un colore, una foggia, una maschera dei
personaggi sempre rinnovantisi al carnevale veneziano del nostro tempo.

masks never reveal their wearers' true social status. Behind the mask, which generally replaces rather than disguises the wearer's face, there is nothing but the mask itself for as long as the game goes on. And even Venice's most picturesque, best-hidden, corners end up playing the same role as the sites that traditionally symbolise the city. The Venice that actually exists is exalted by the fantastic invasion of carnival time.

Finally, we can only congratulate the gifted Belgian photographer, Francis Glorieus. He is not a professional, but an artist who "feels" every corner of Venice, whether it be a section of gondola, a brick or a piece of precious marble, and manages to link it to a colour, or a costume, or a mask of one of the endlessly renewed figures that populate the Venetian Carnival today.

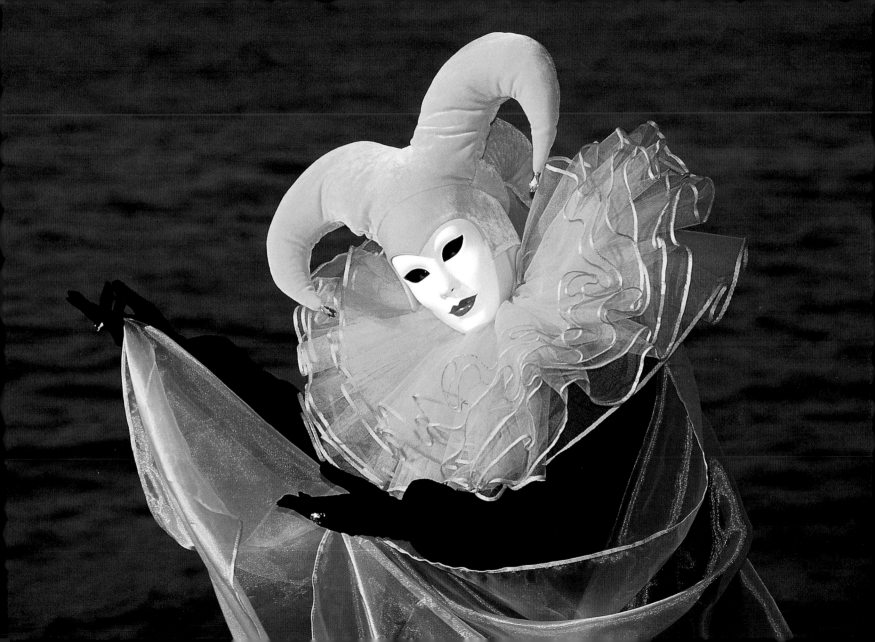

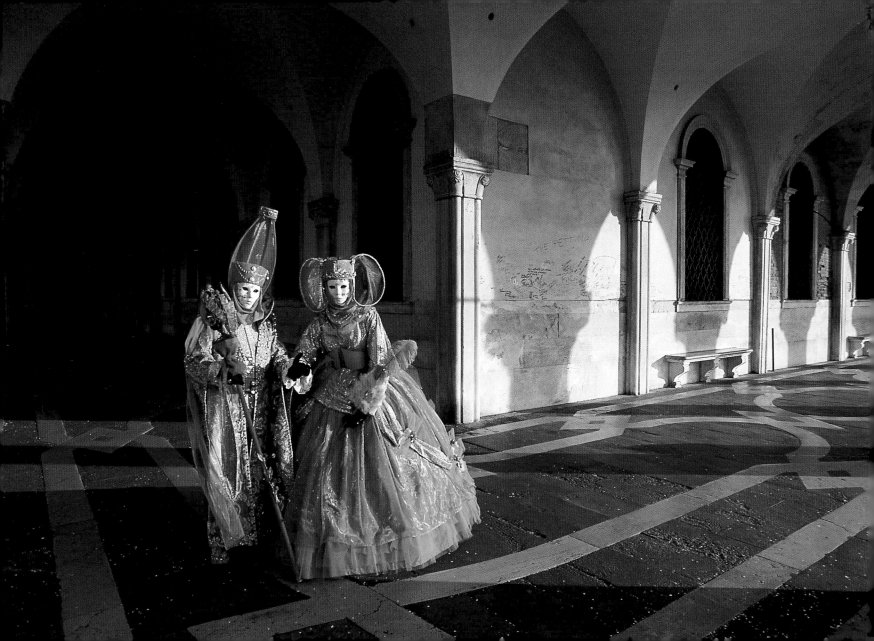

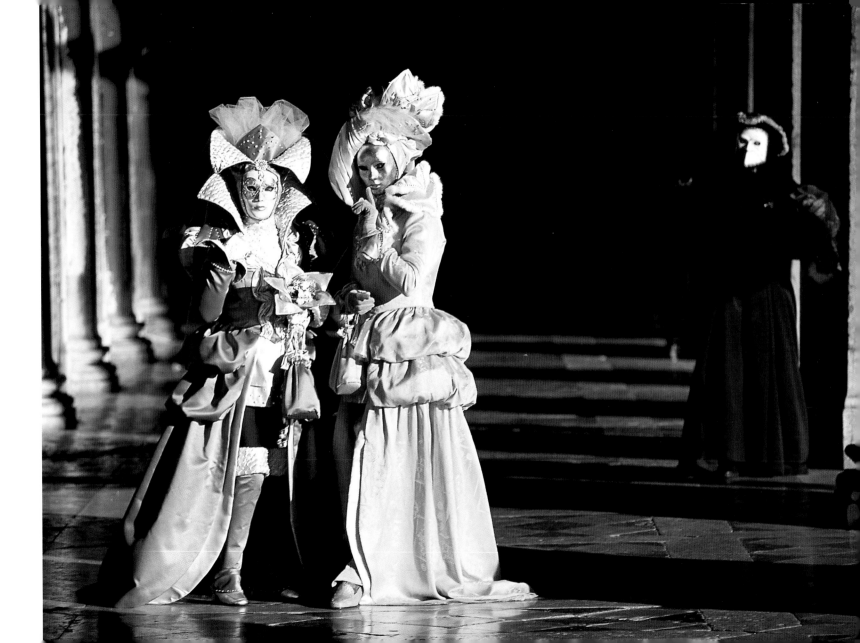

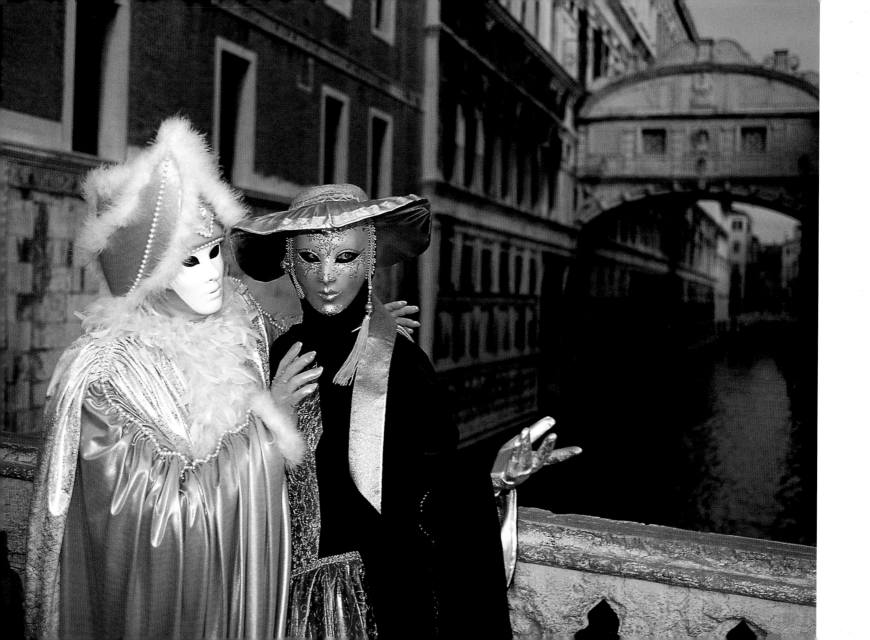

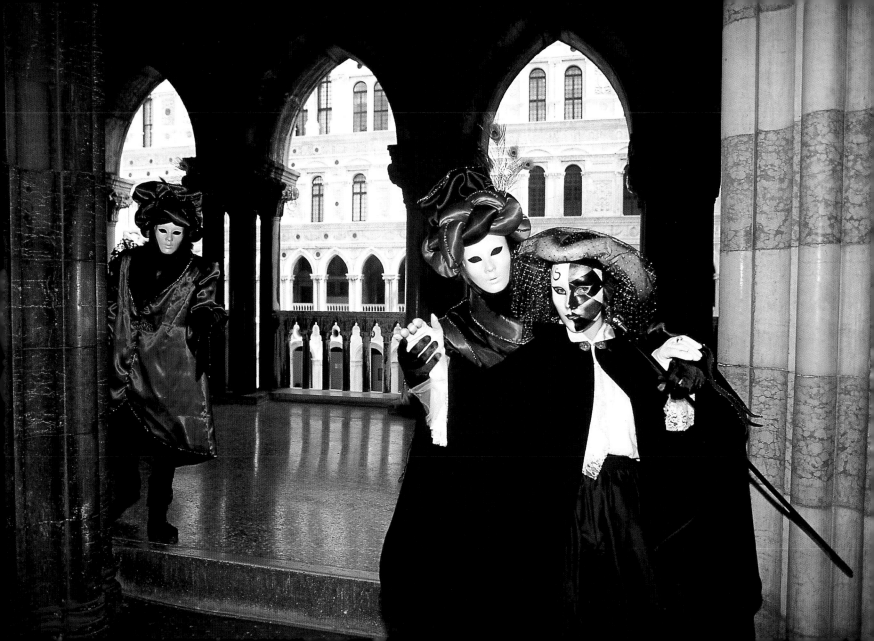

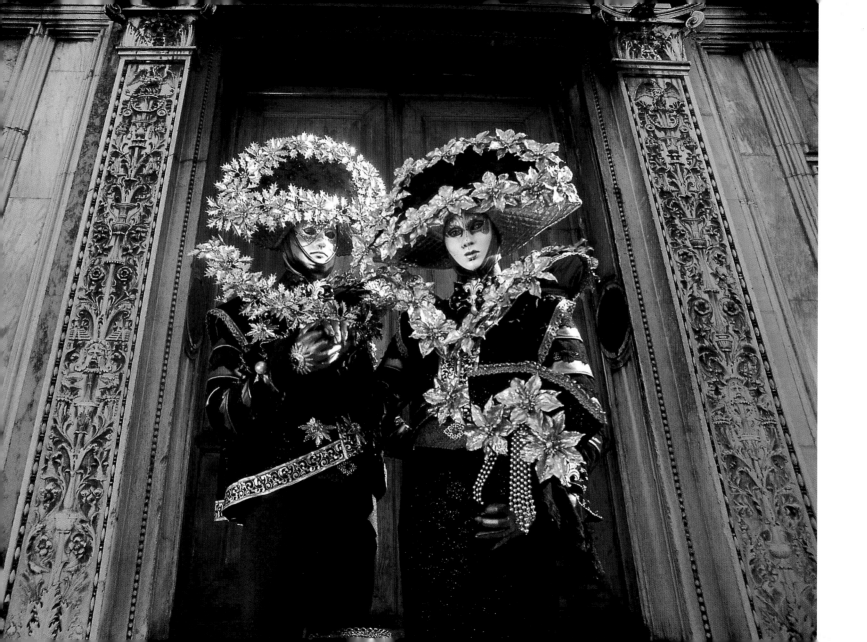

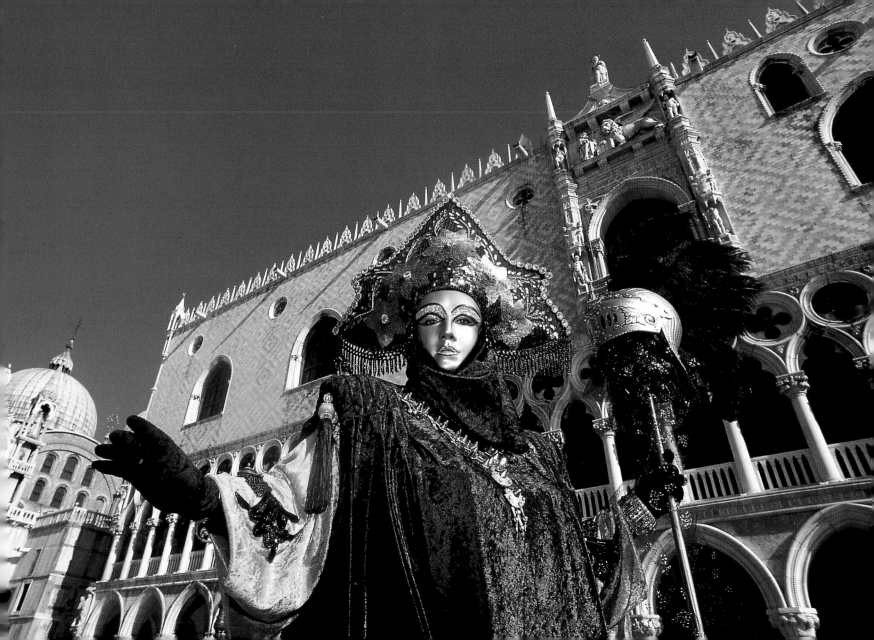

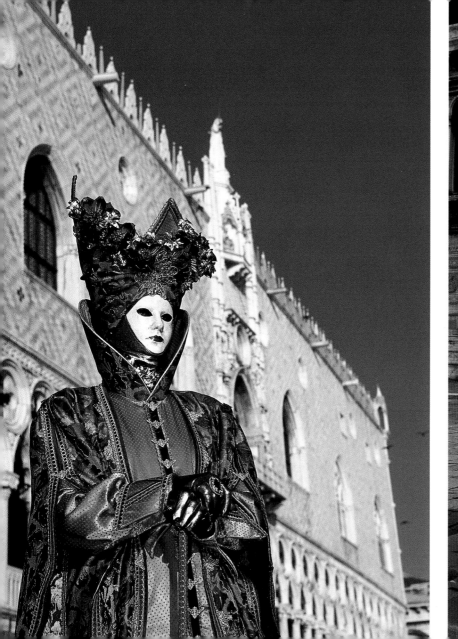
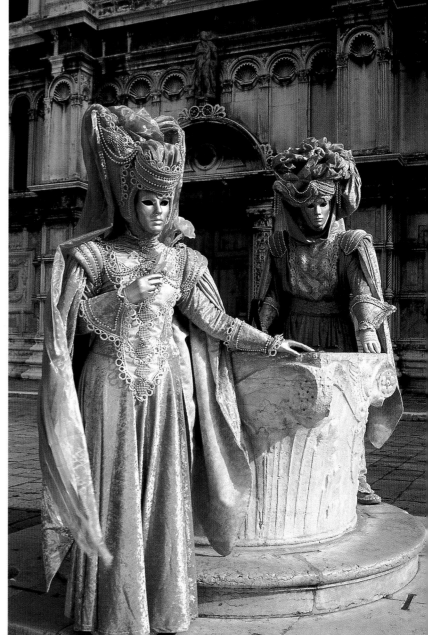

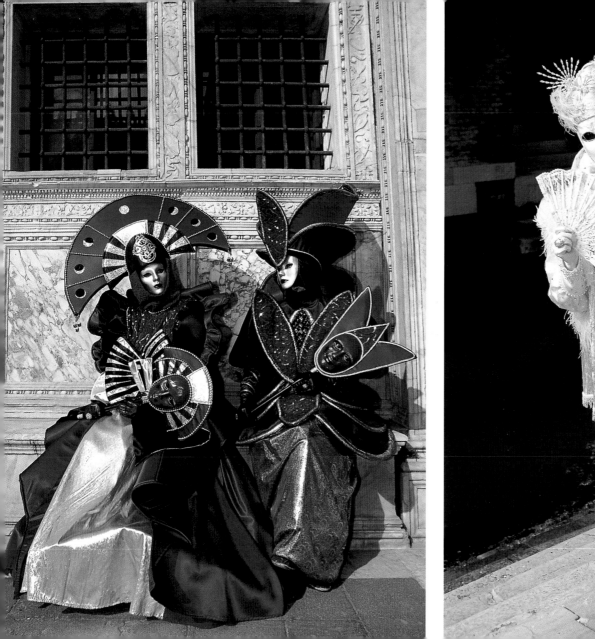
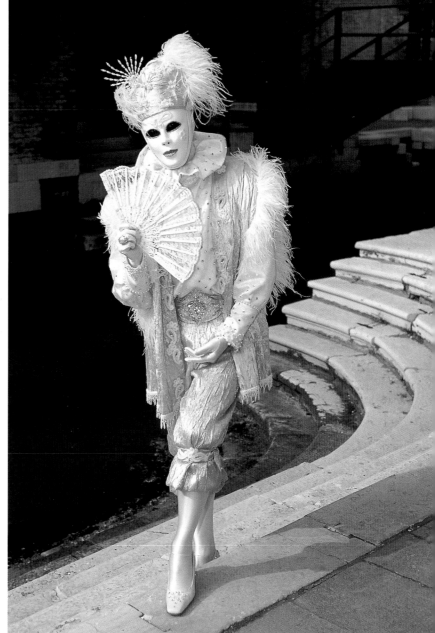

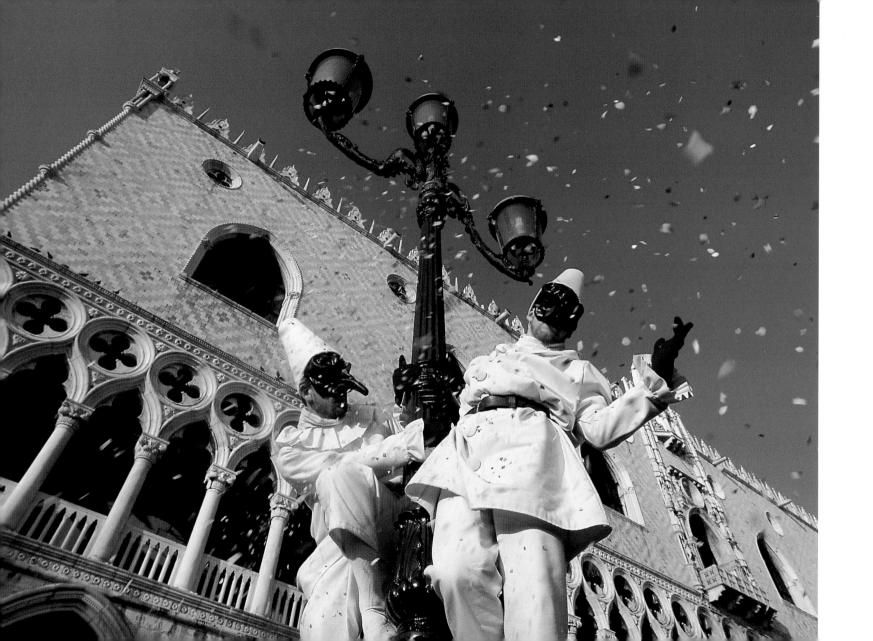

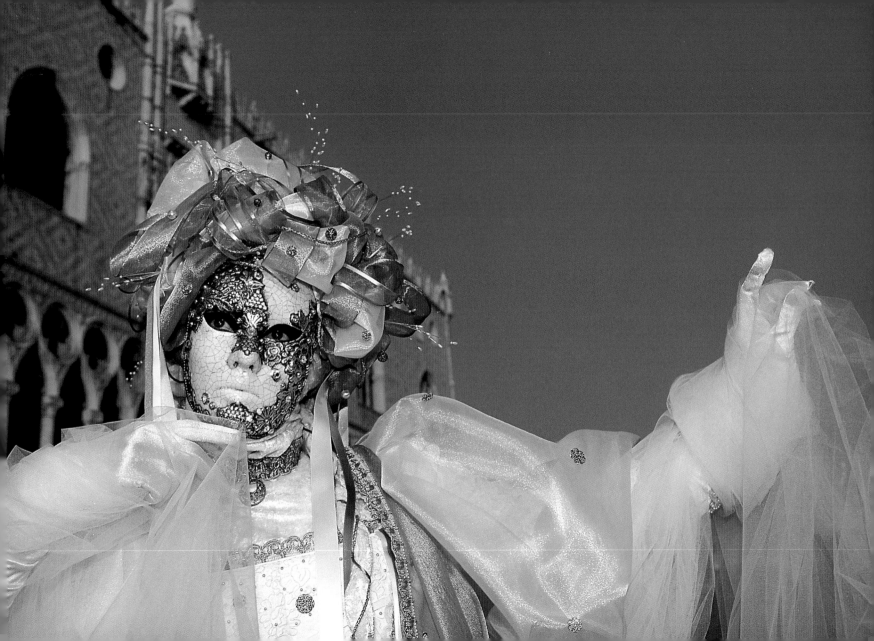

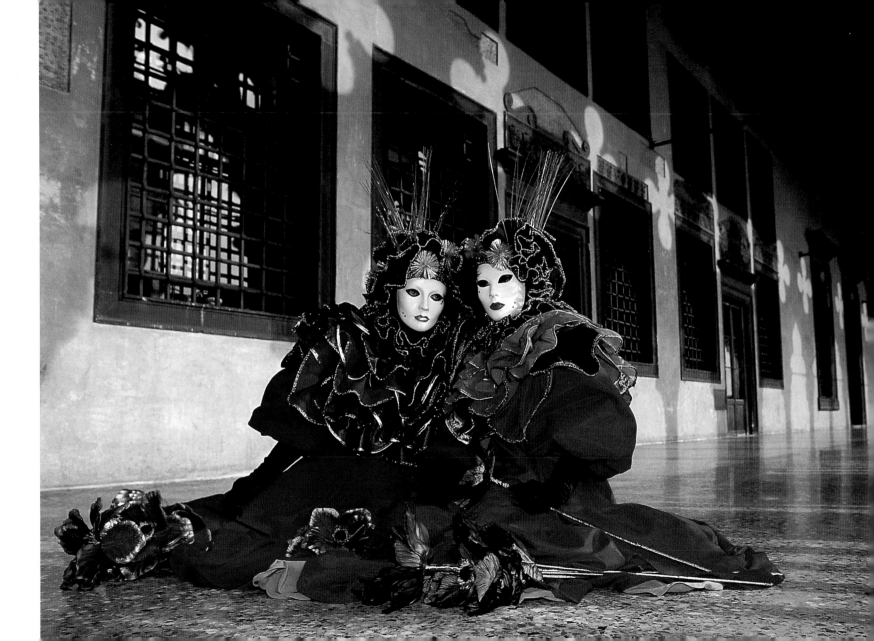

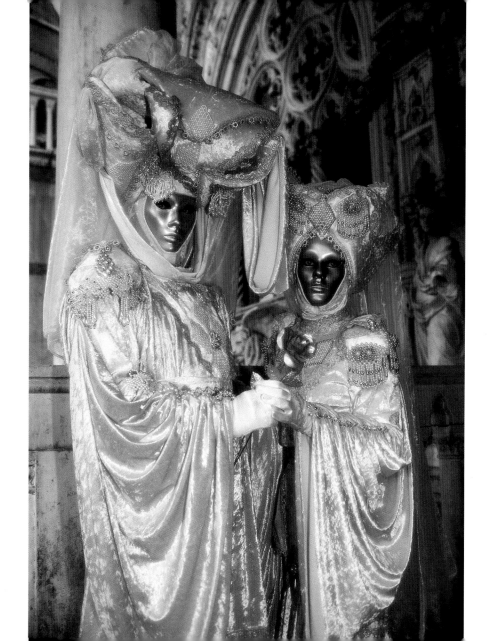

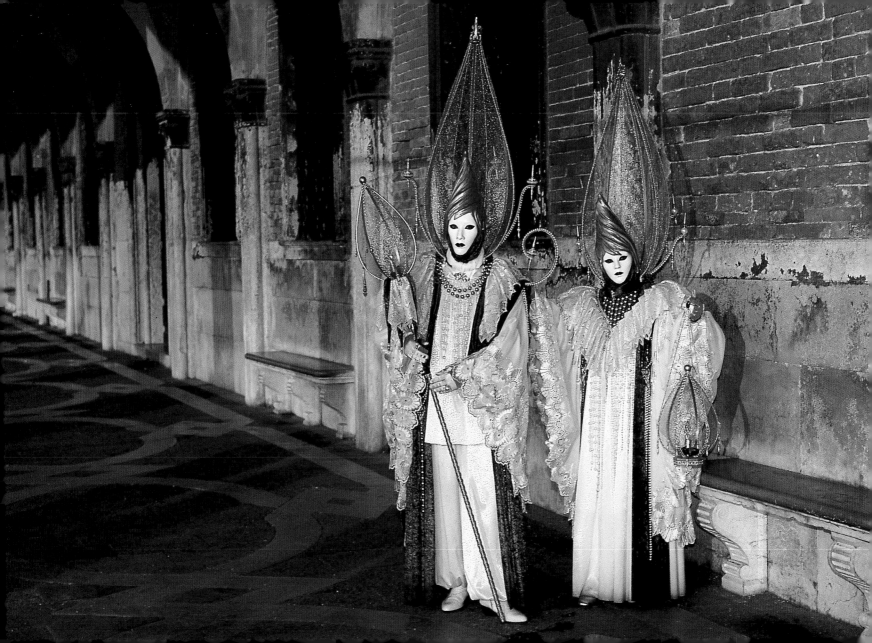

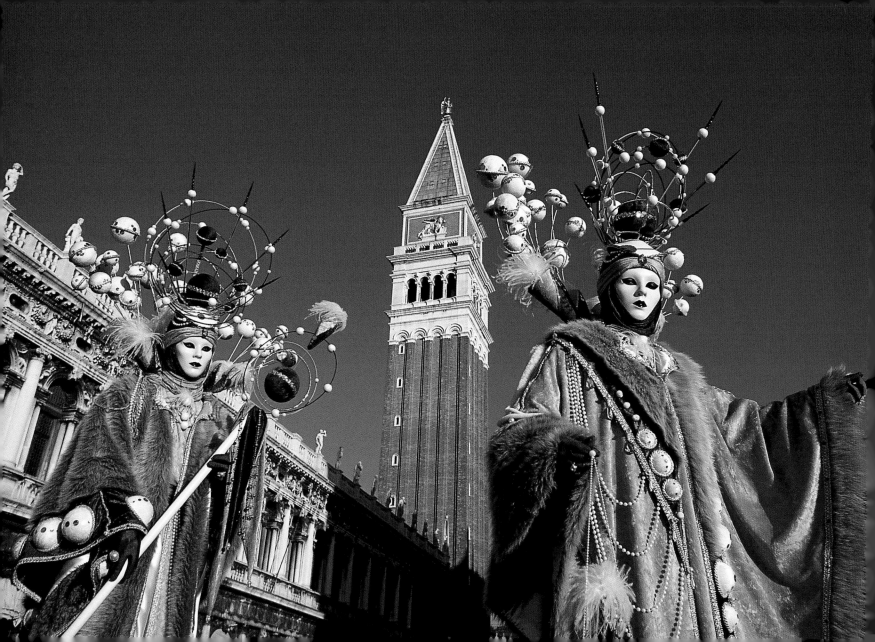

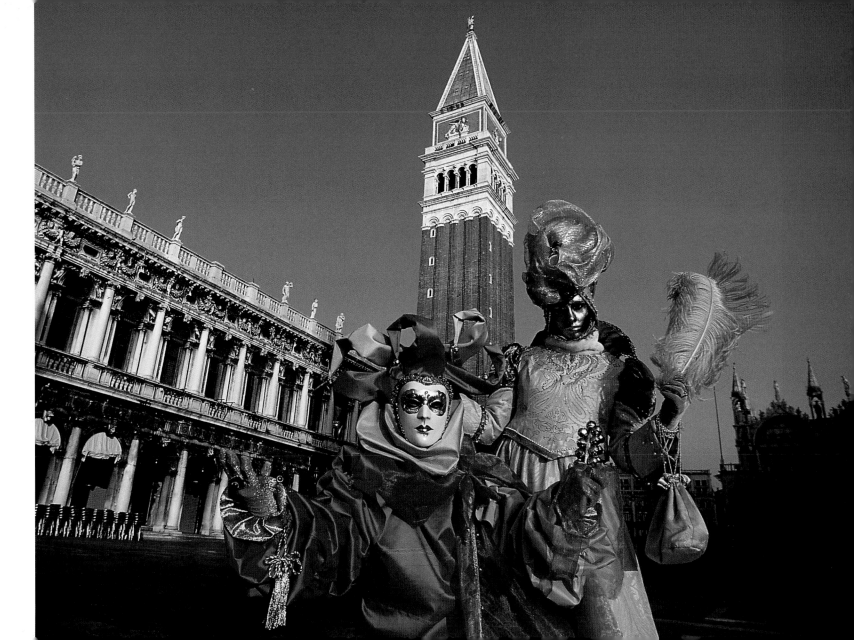

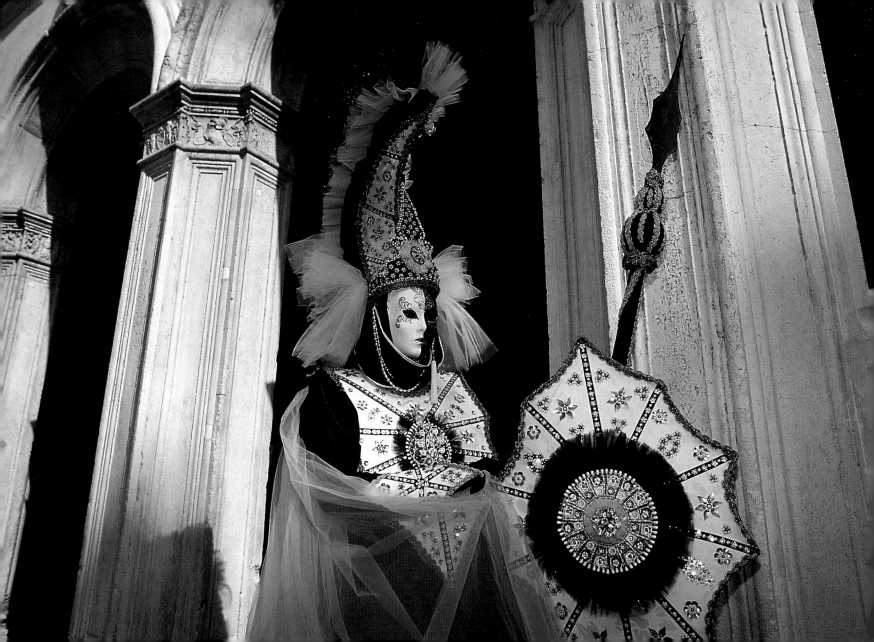

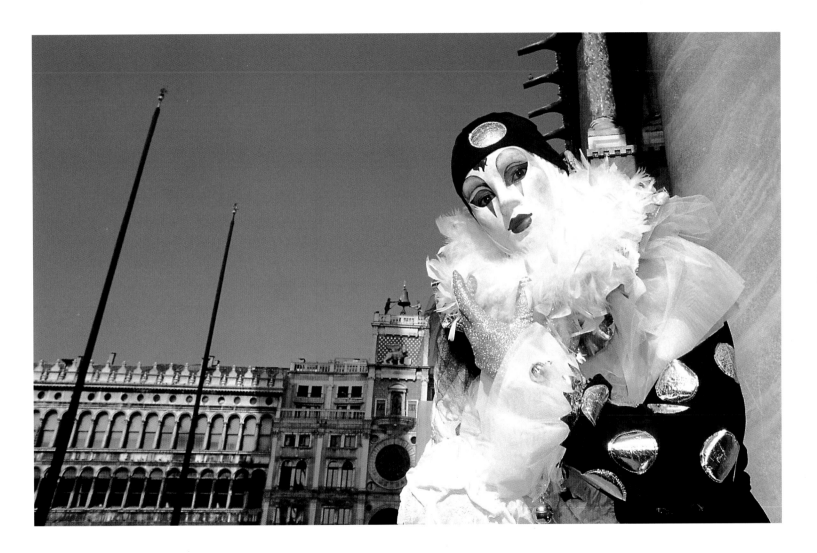

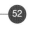

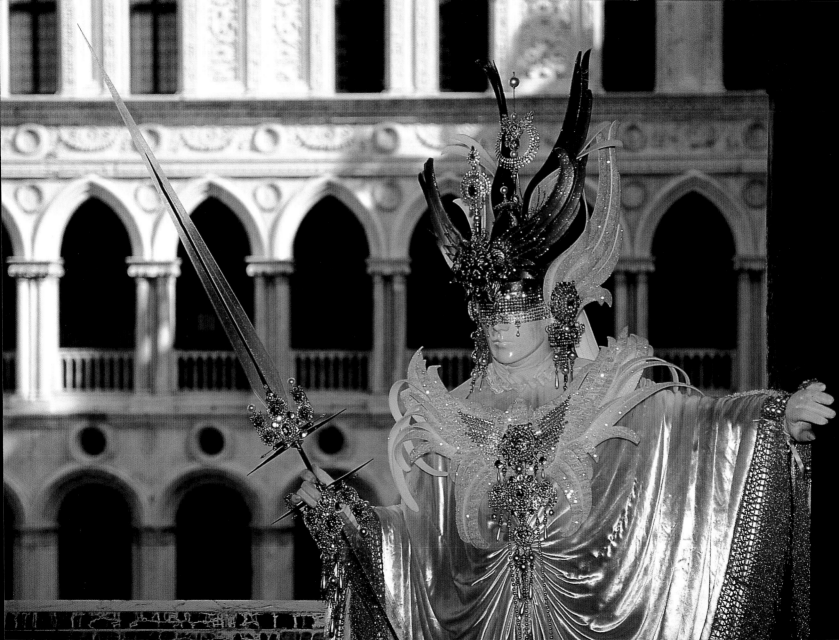

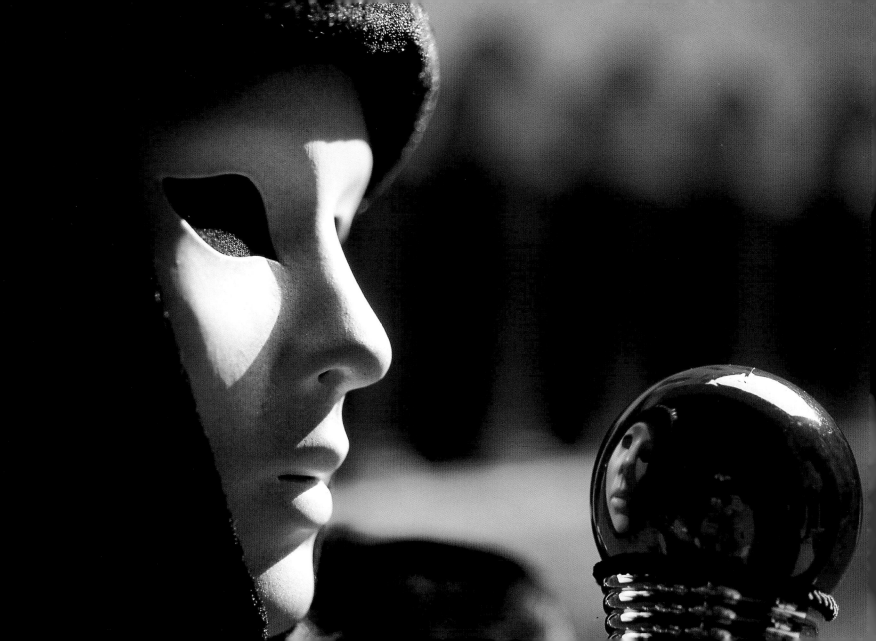

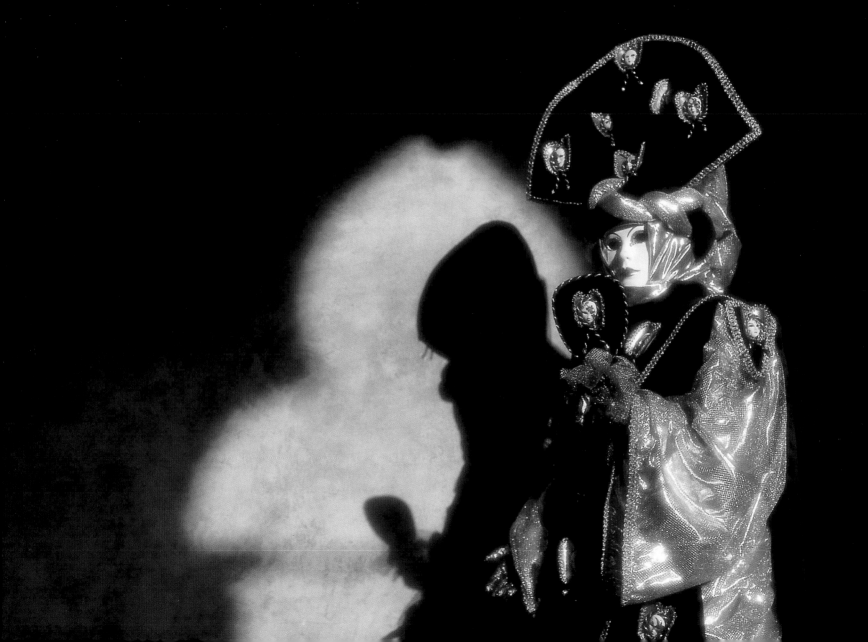

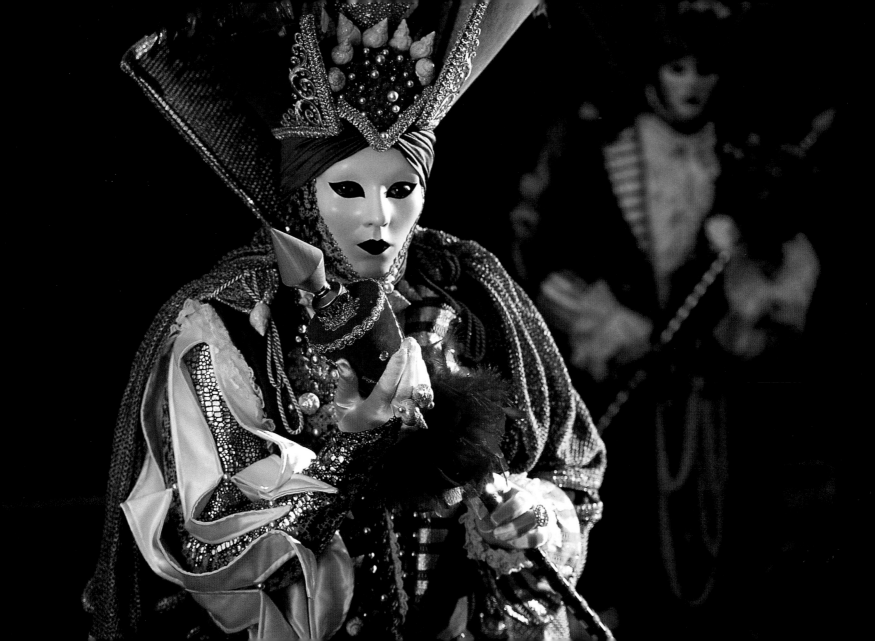

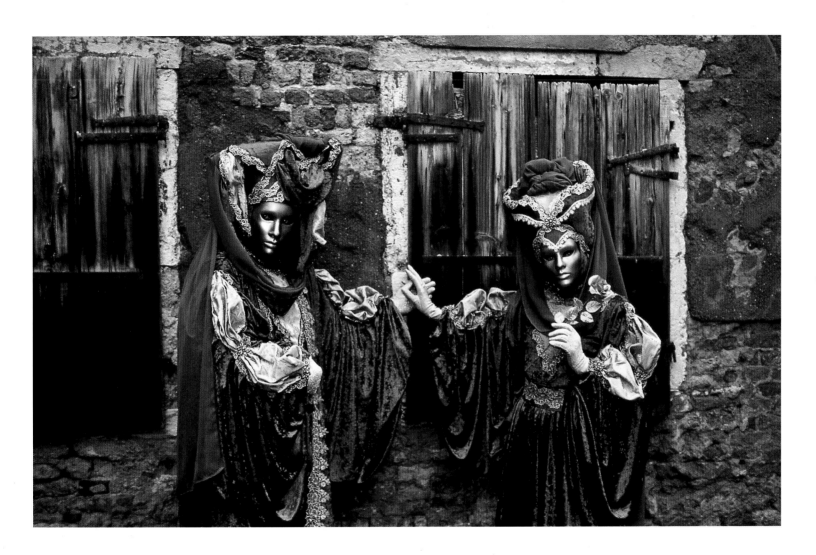

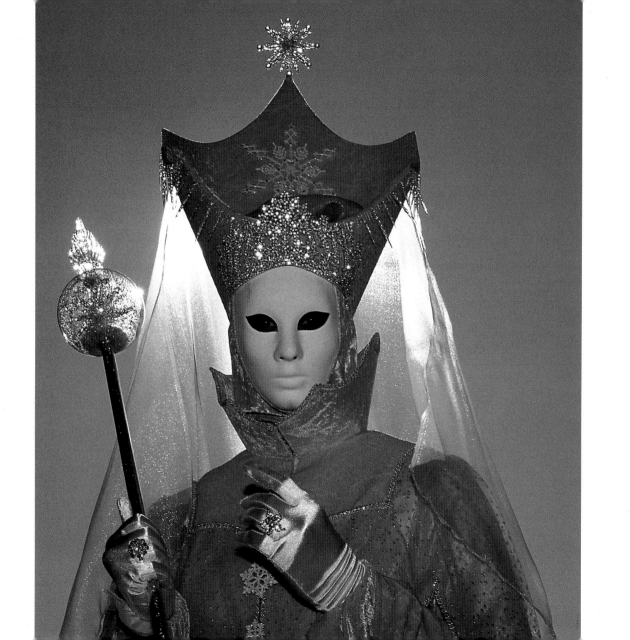

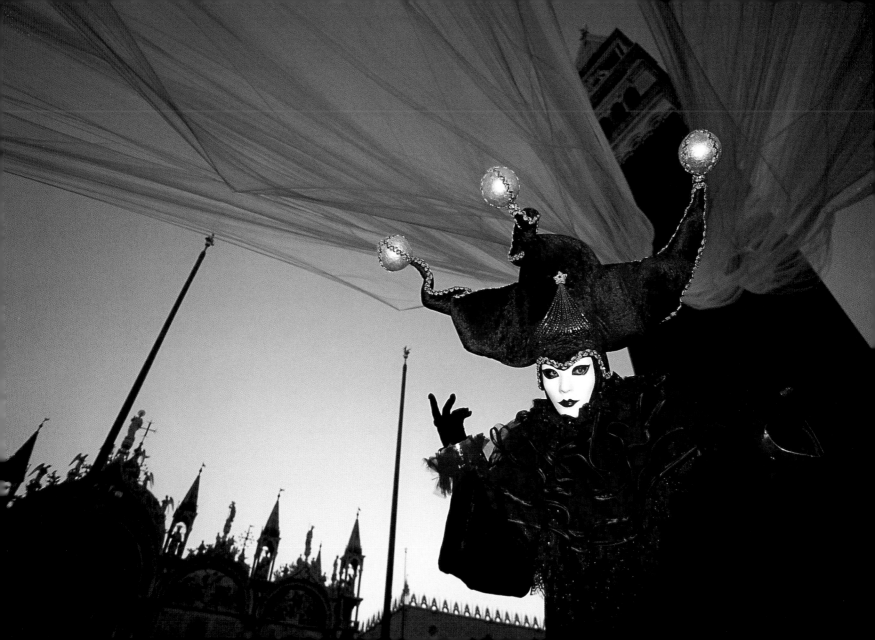

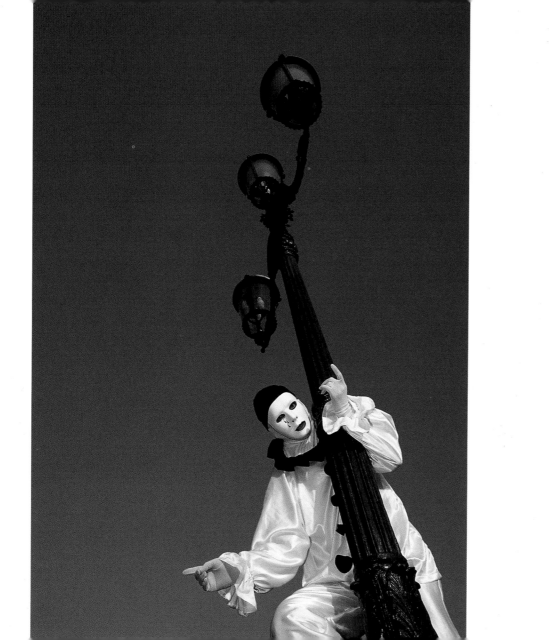

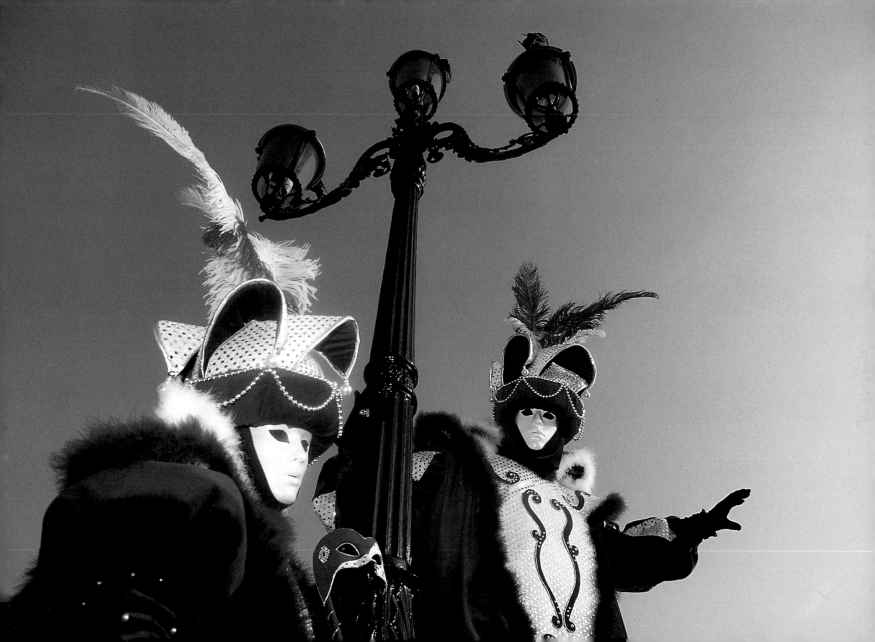

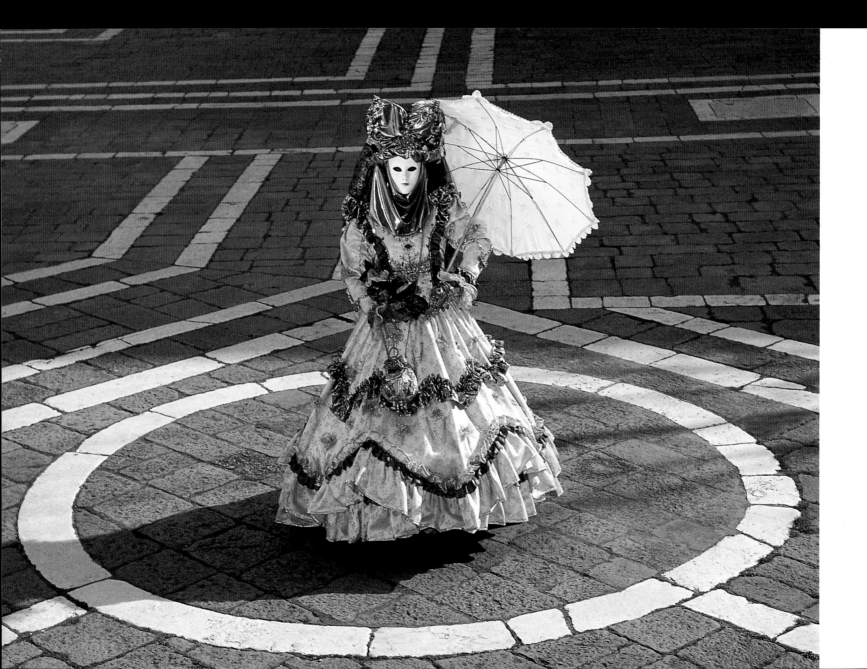

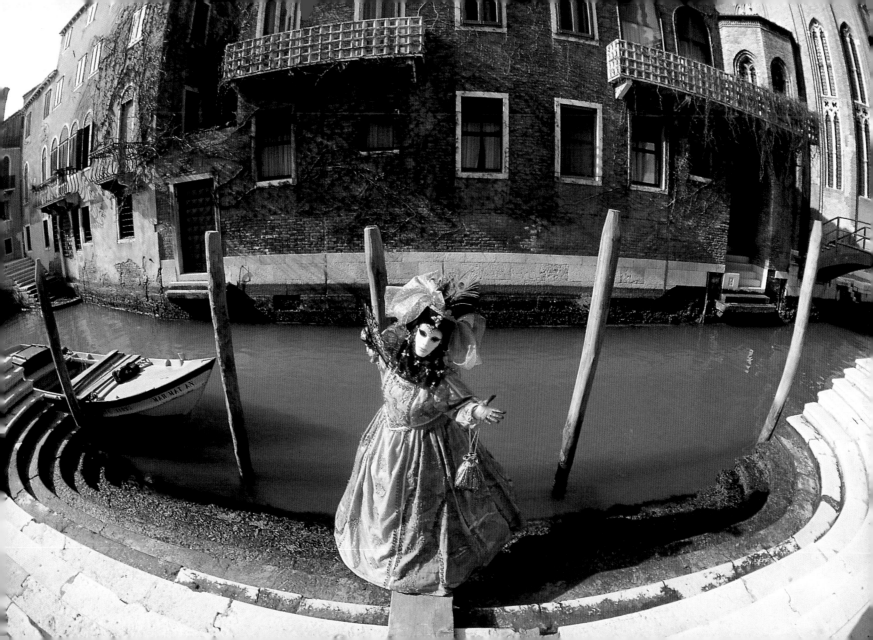

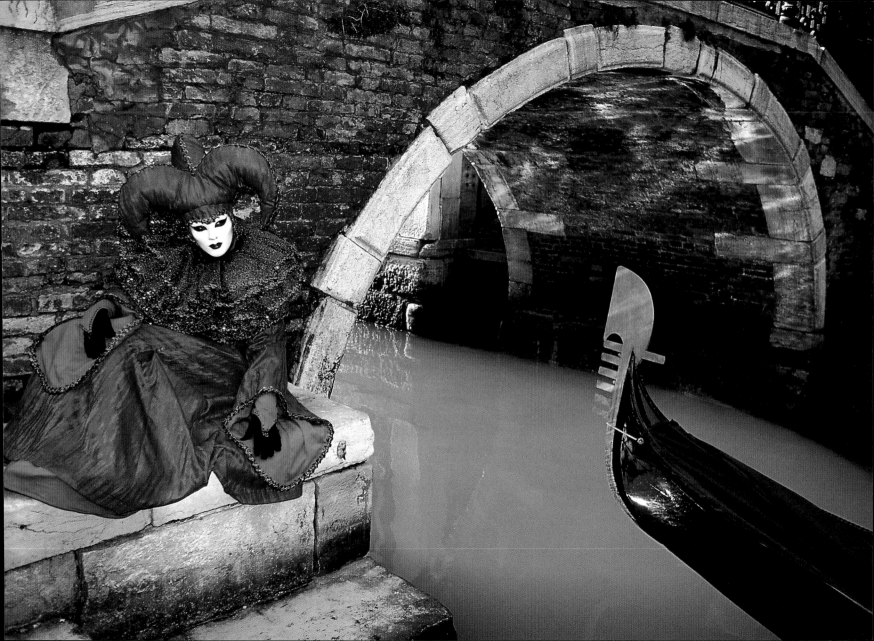

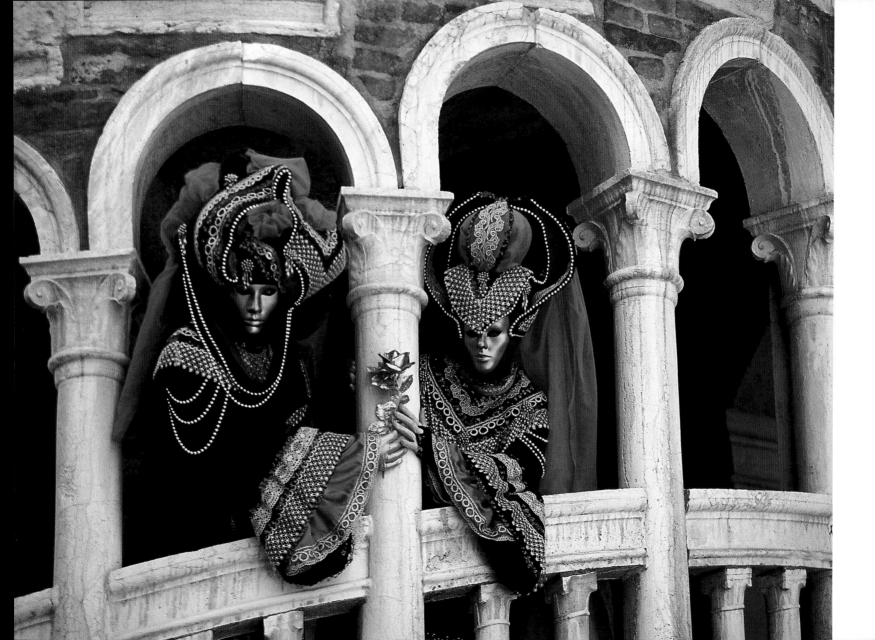

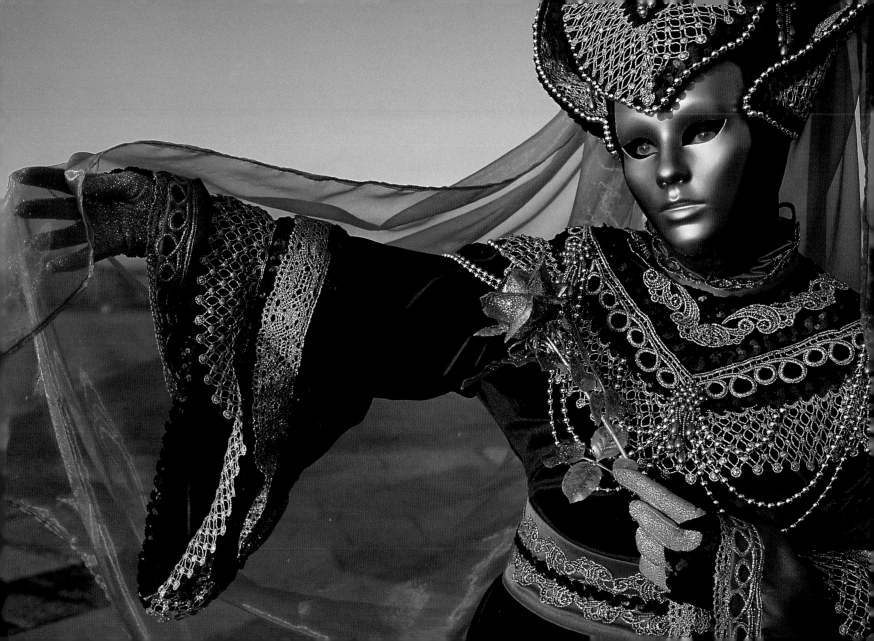

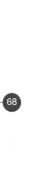

68

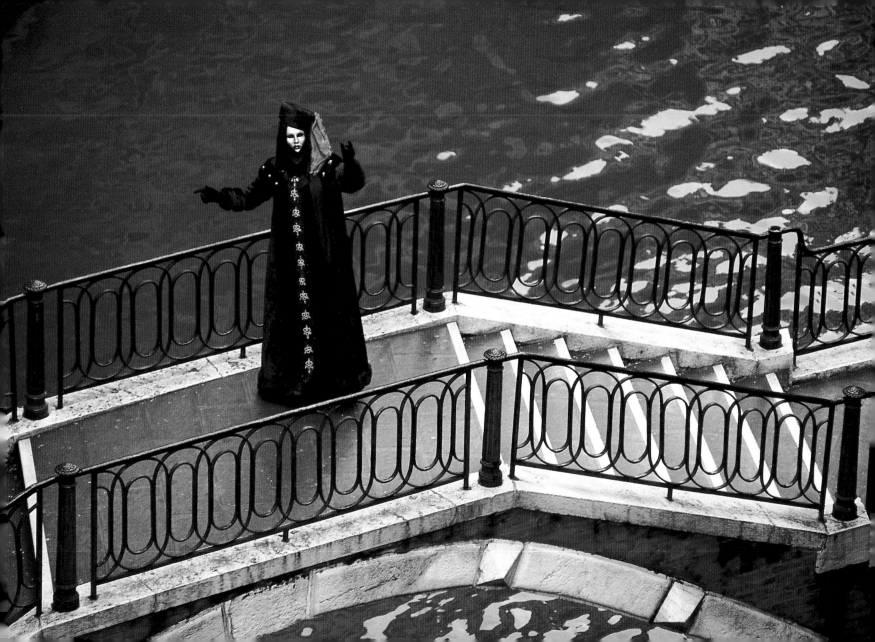

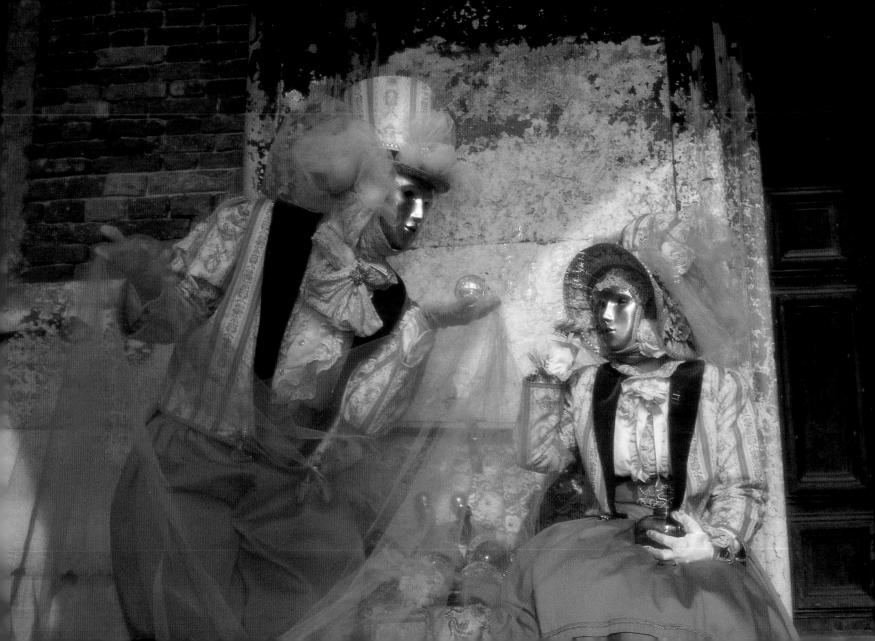

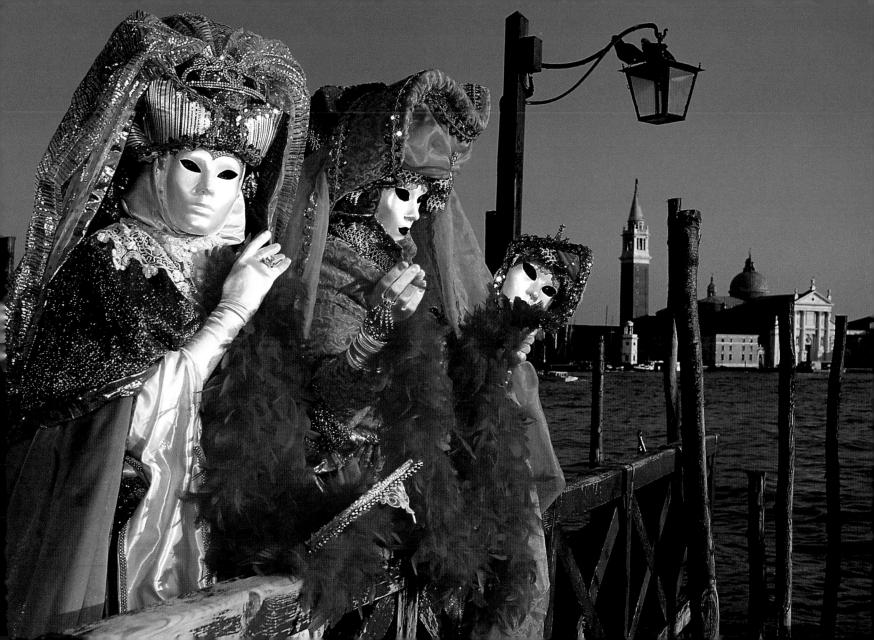

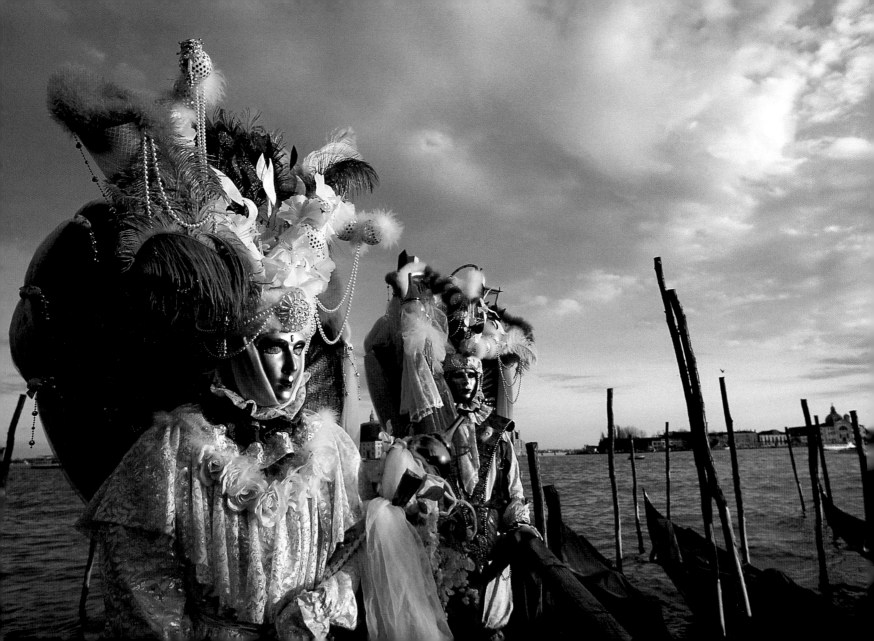

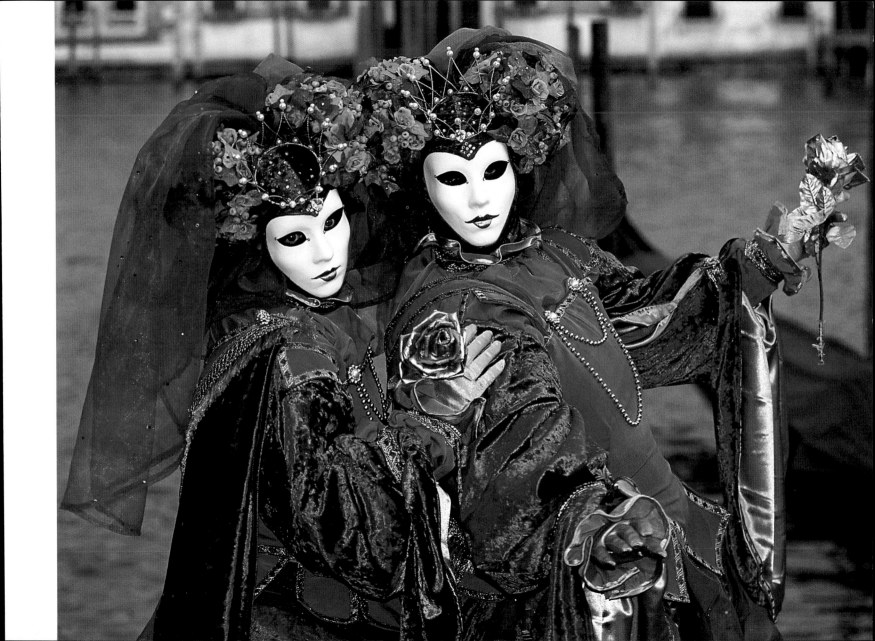

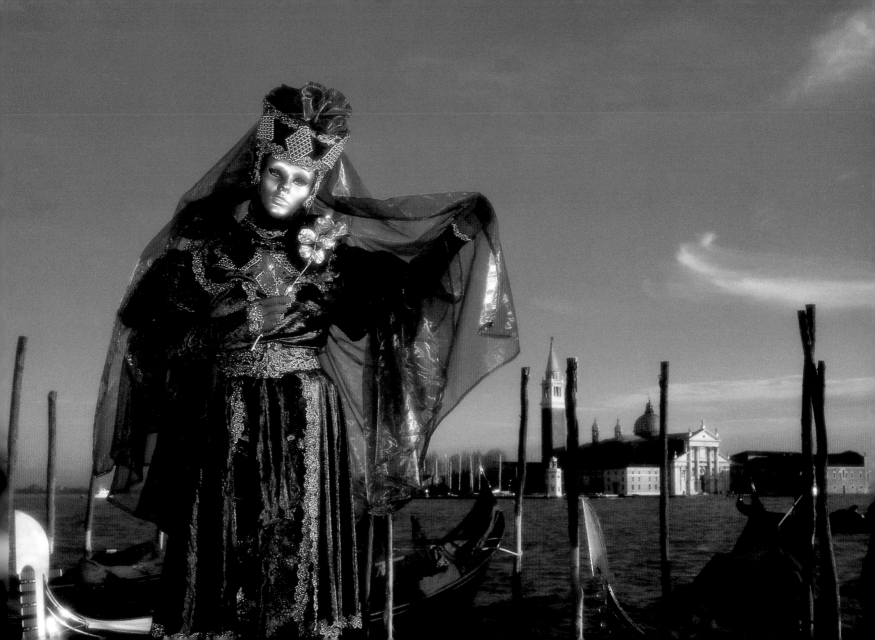

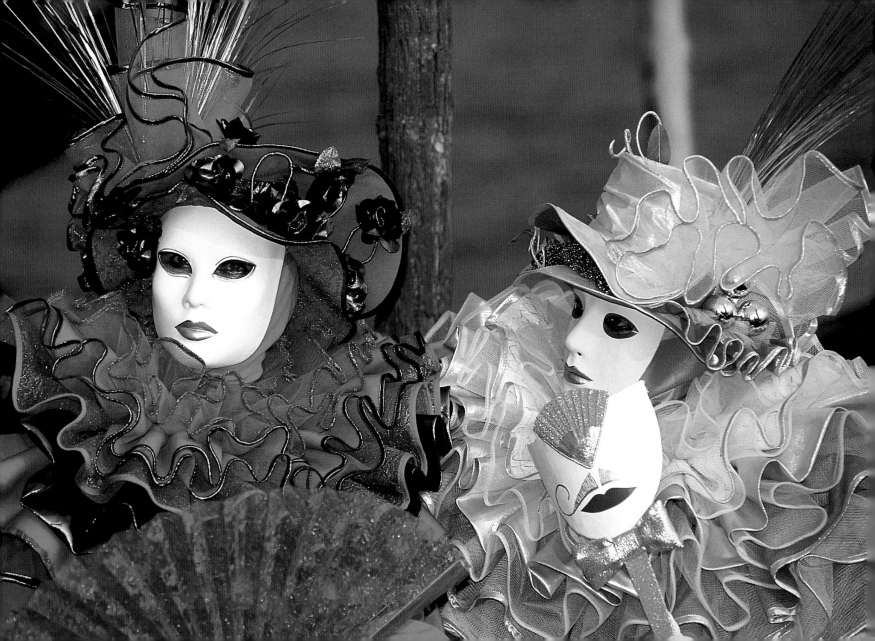

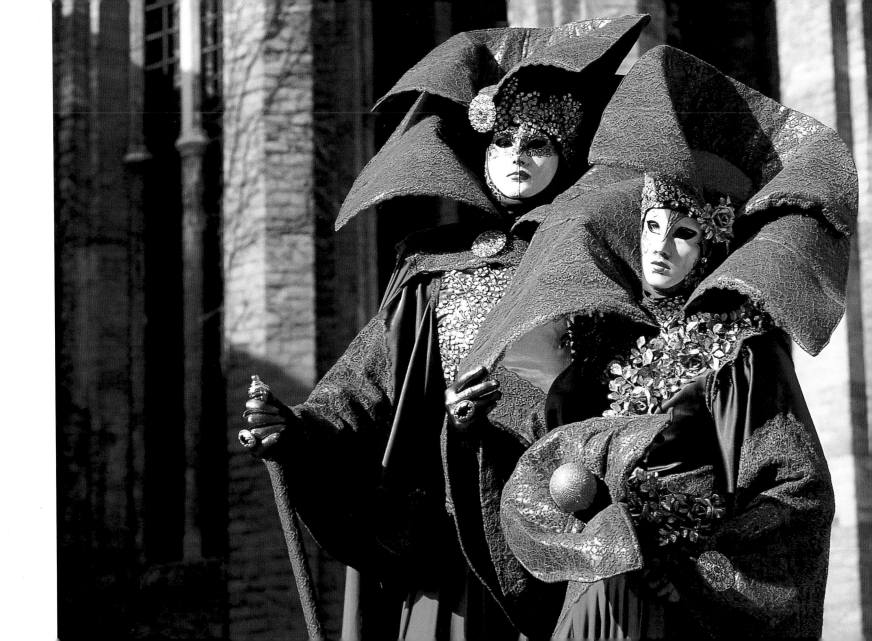

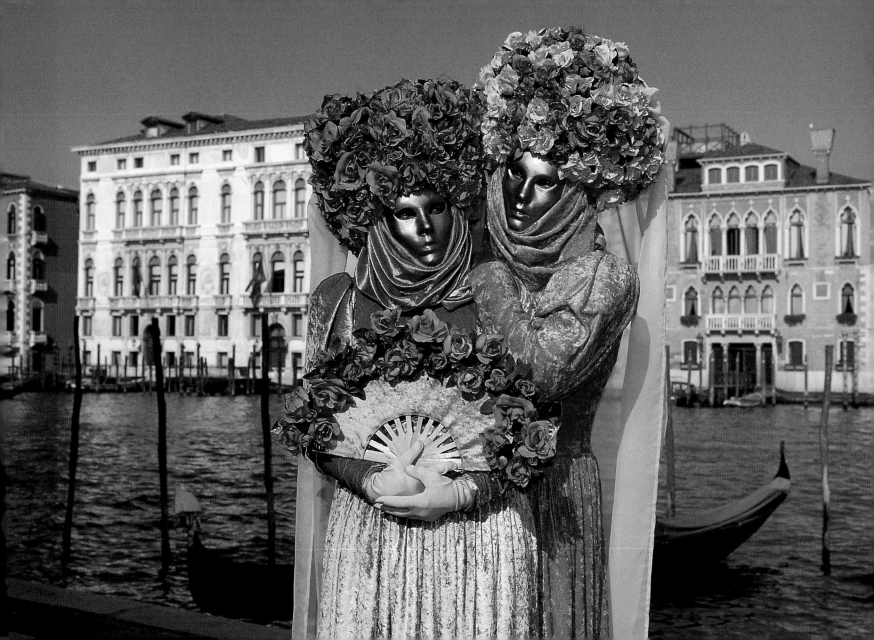

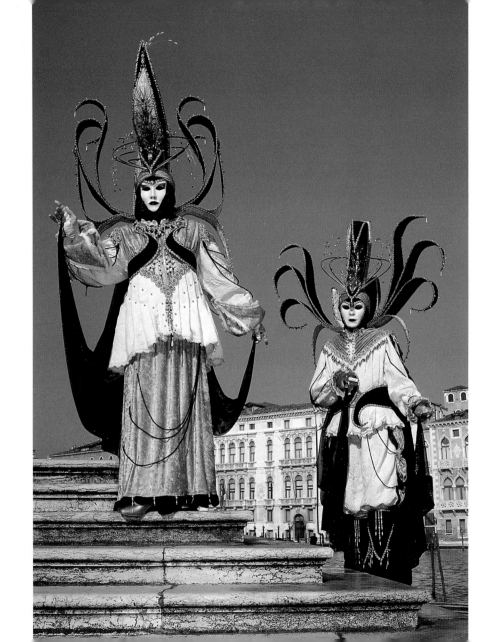

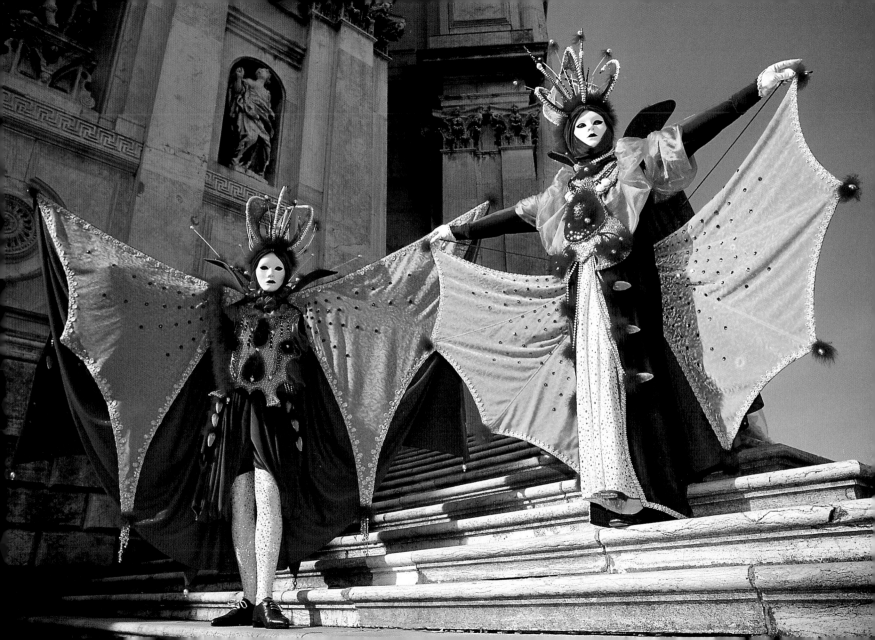

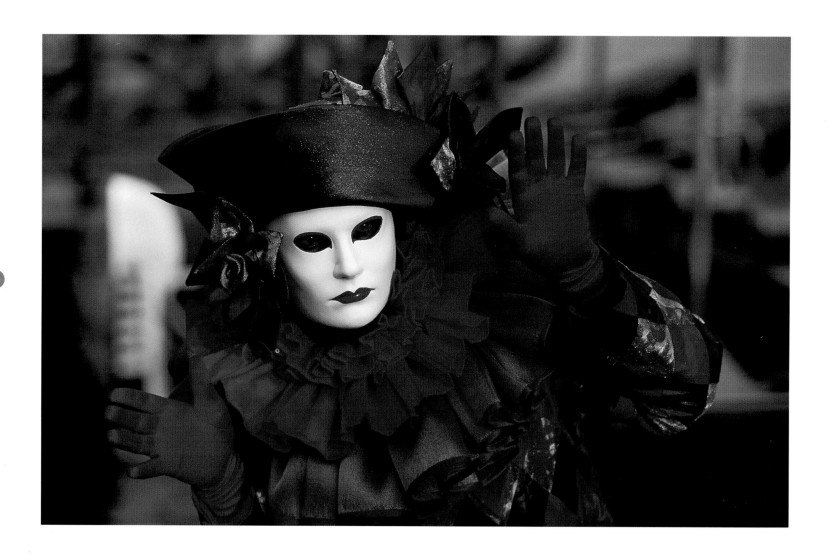

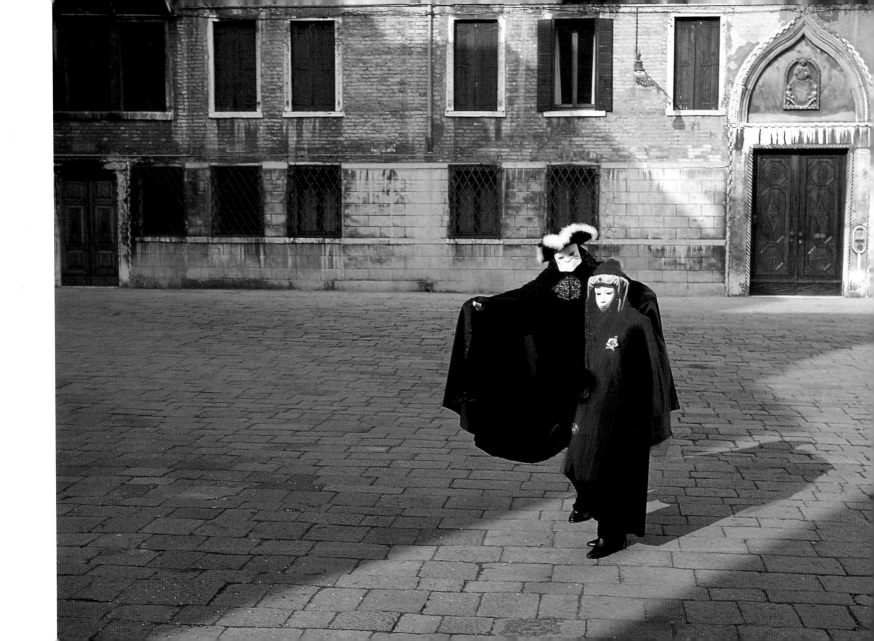

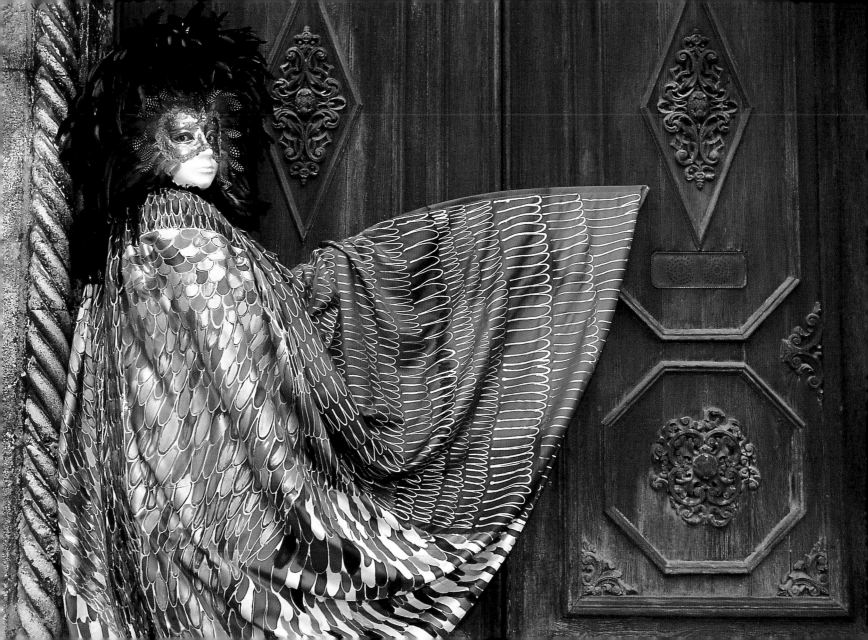

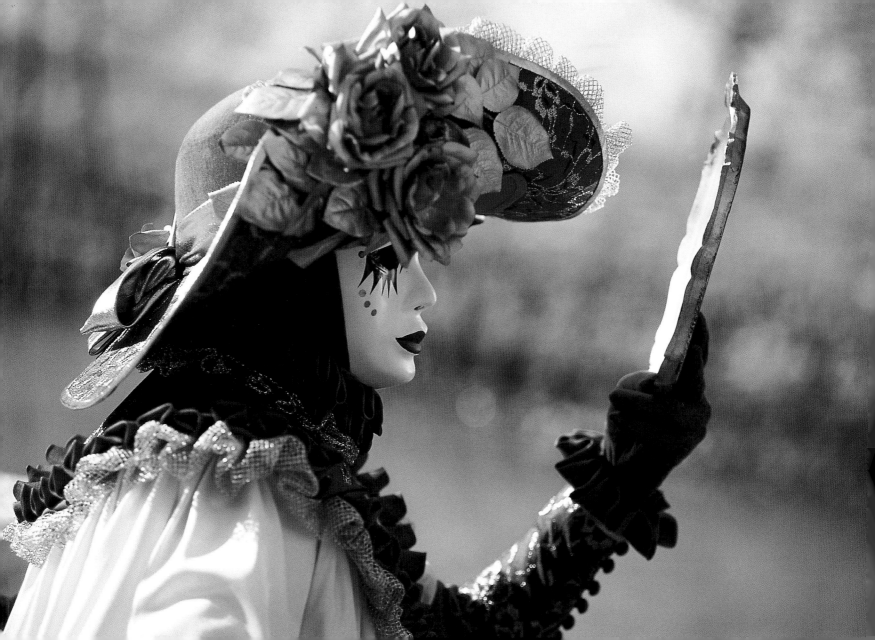

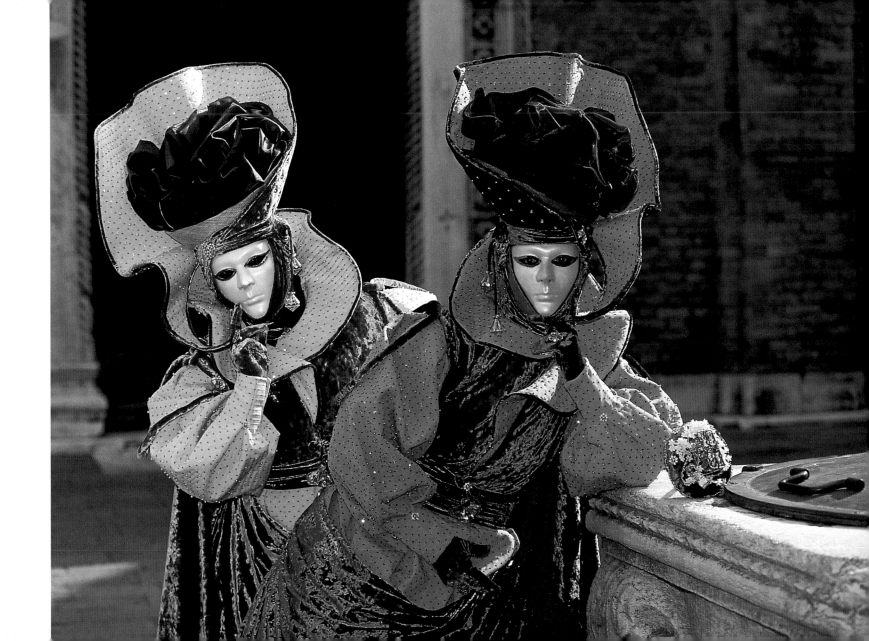

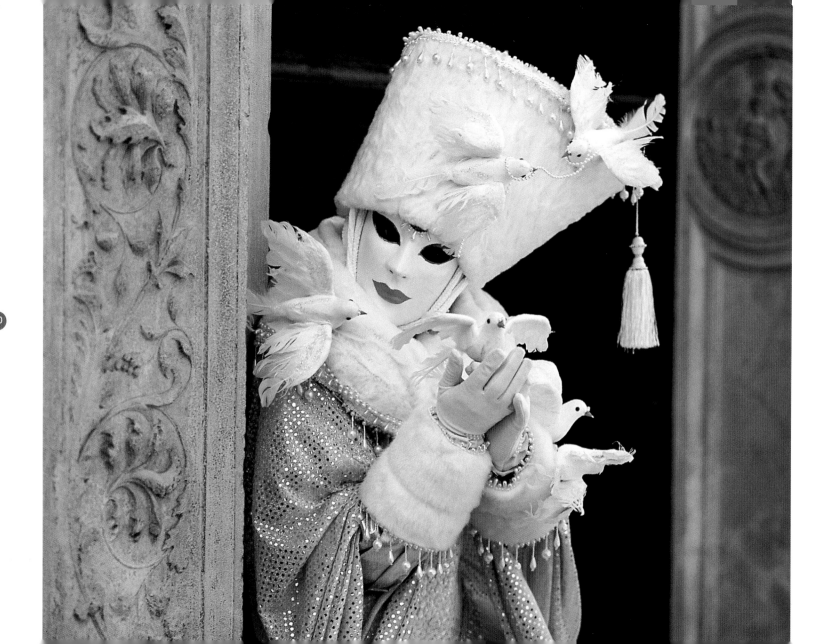

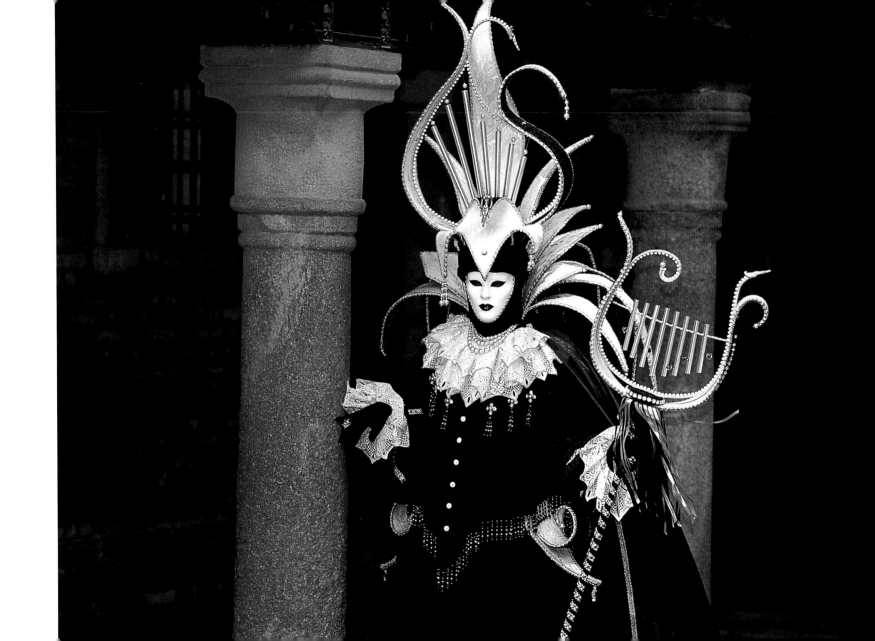

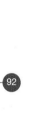

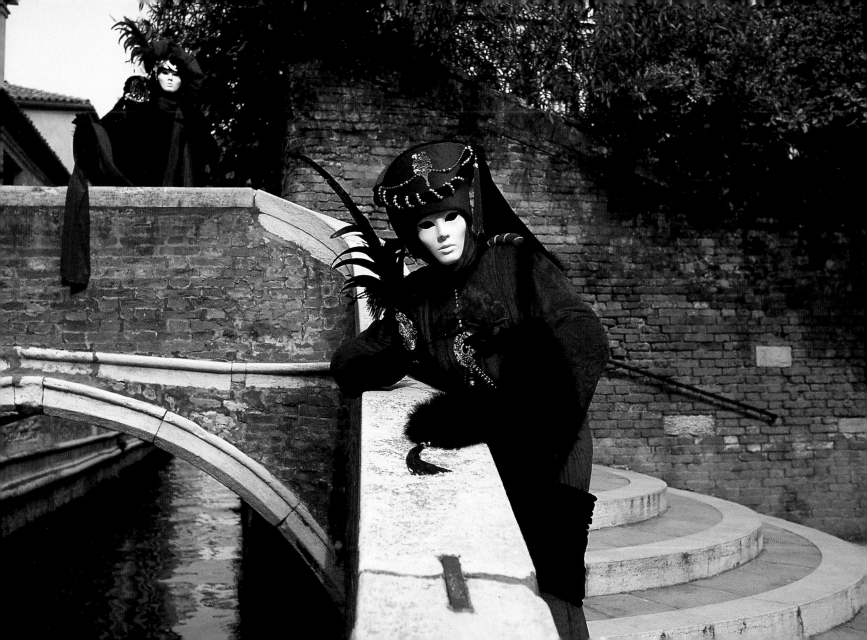

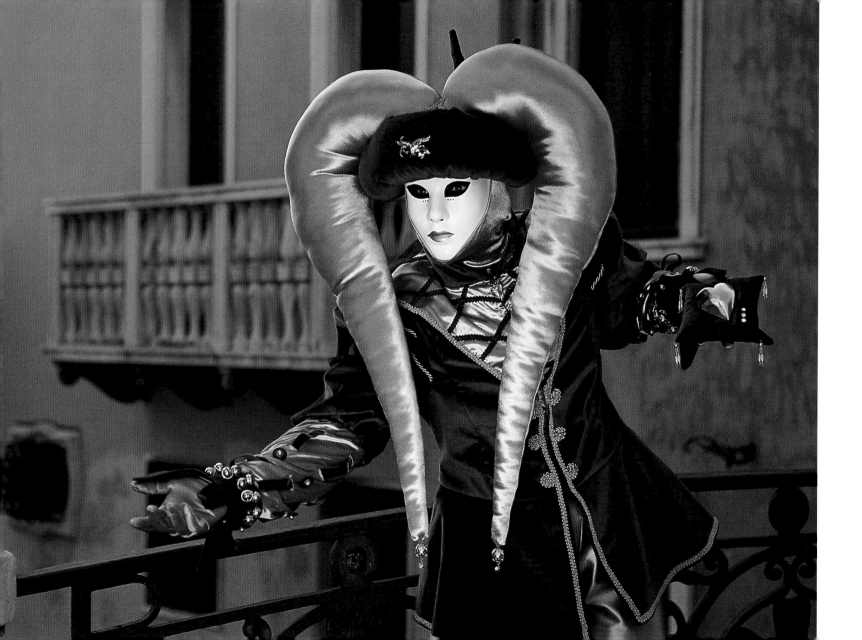

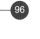

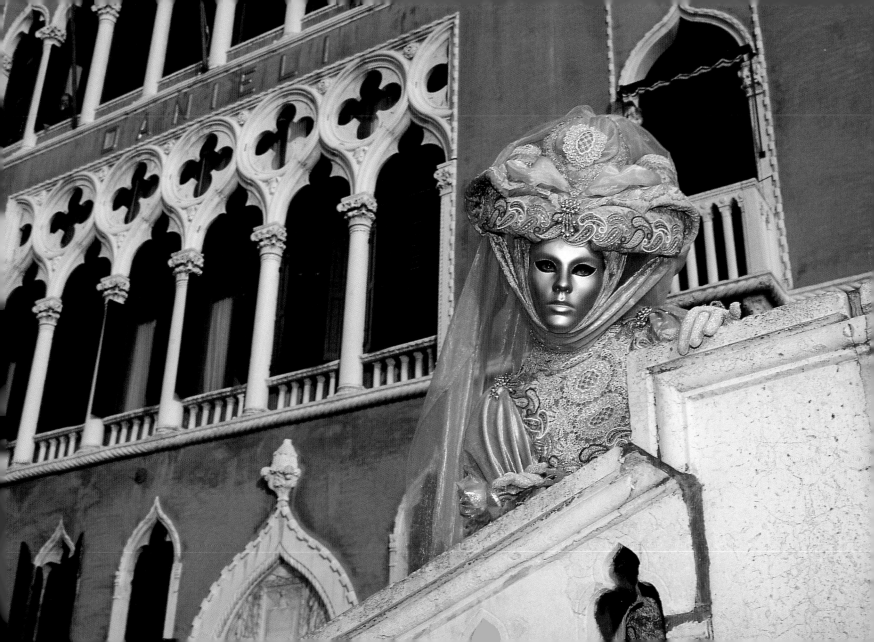

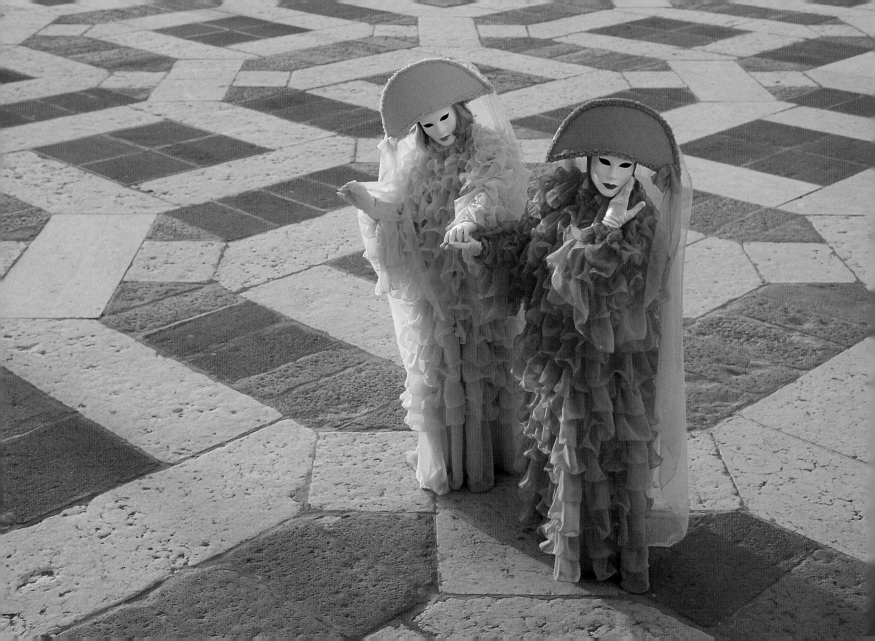

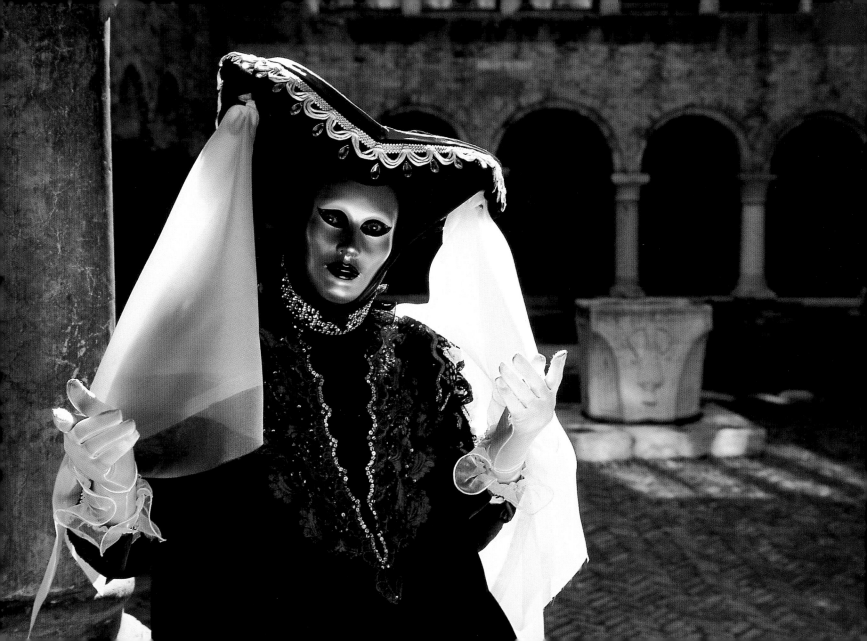

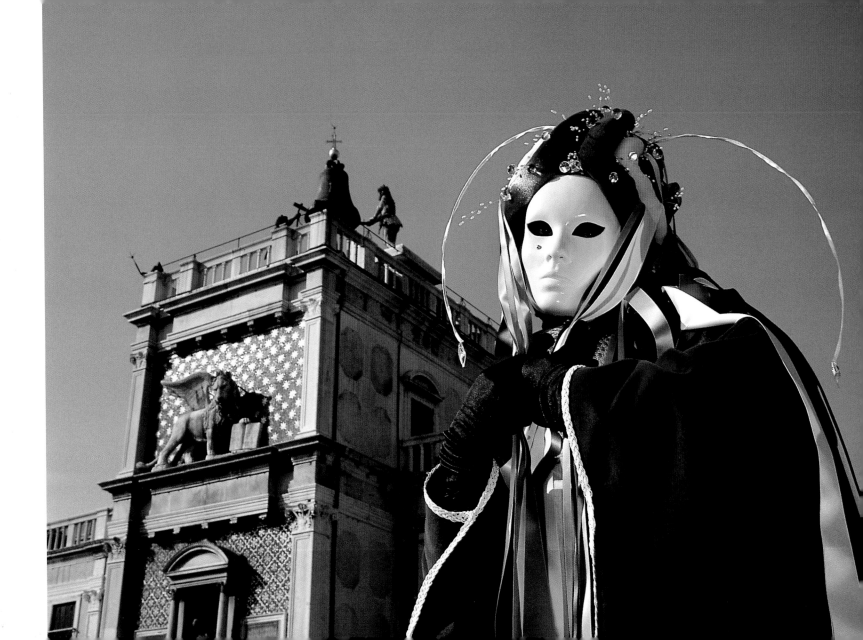

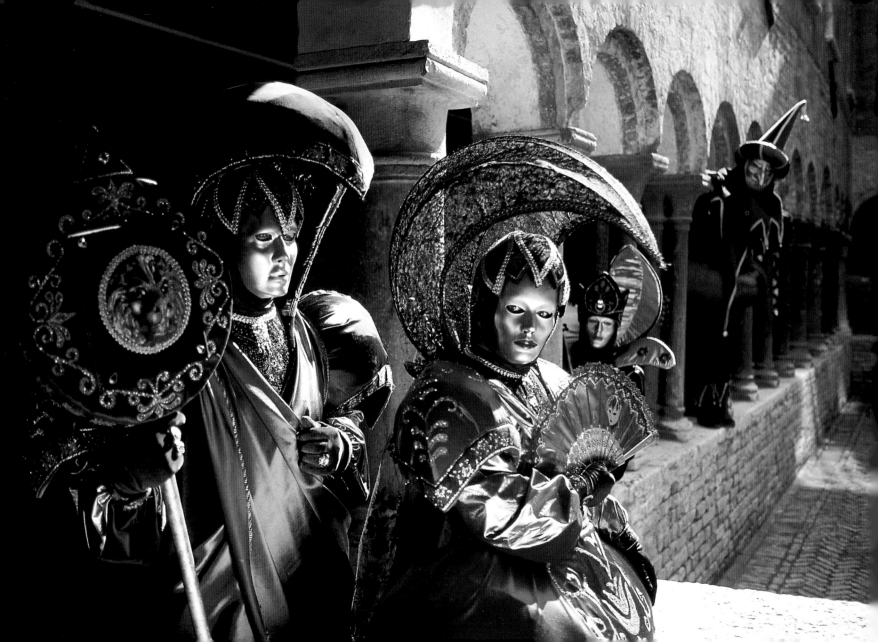

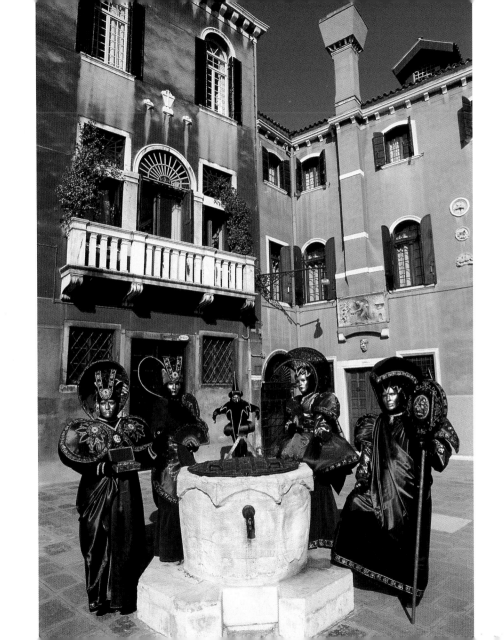

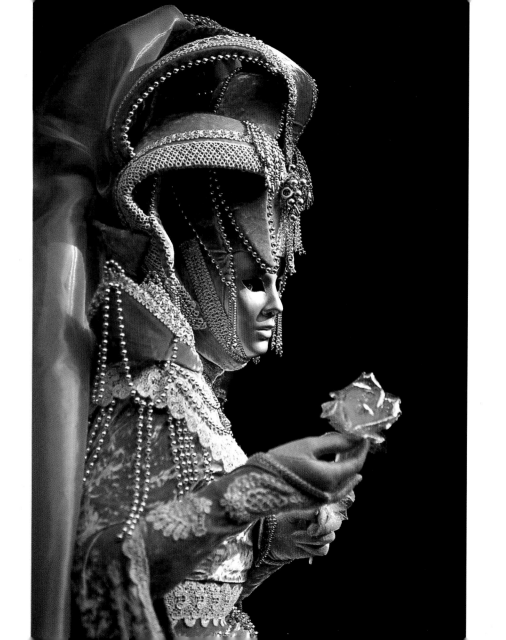
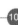

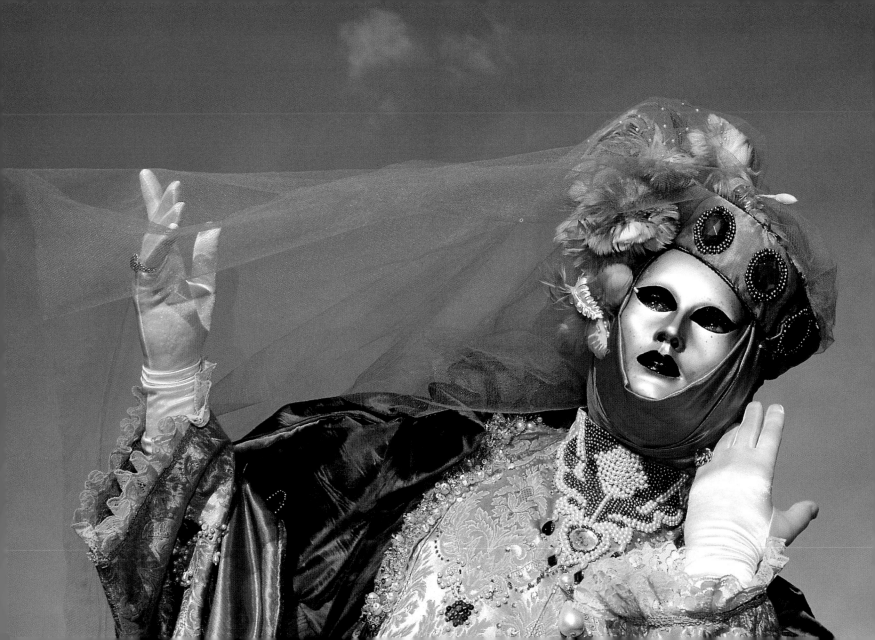

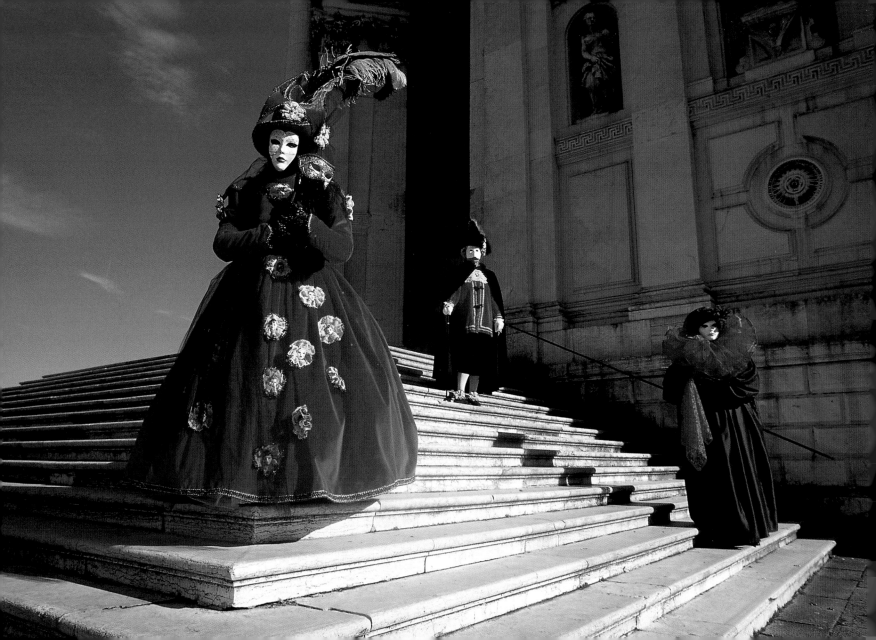

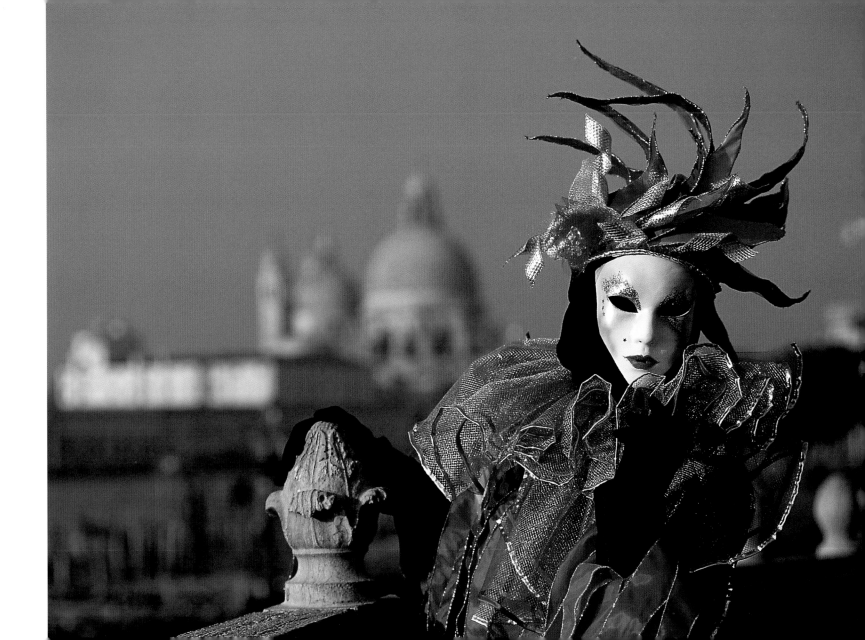

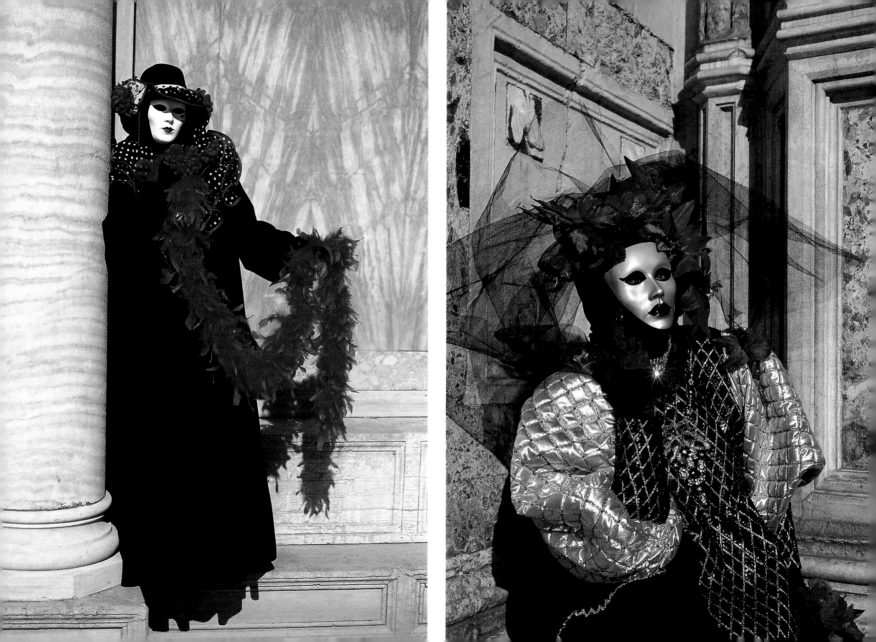

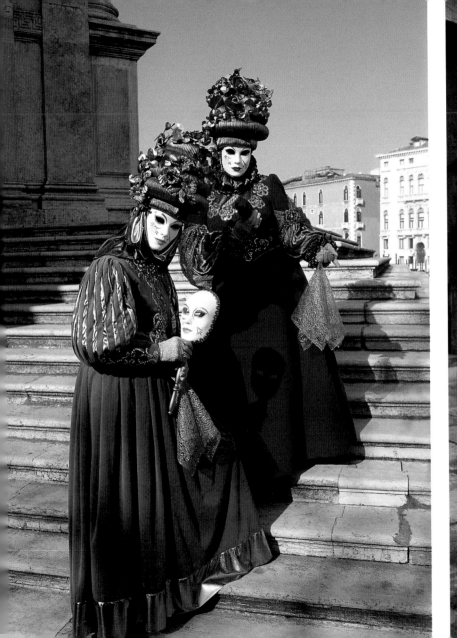
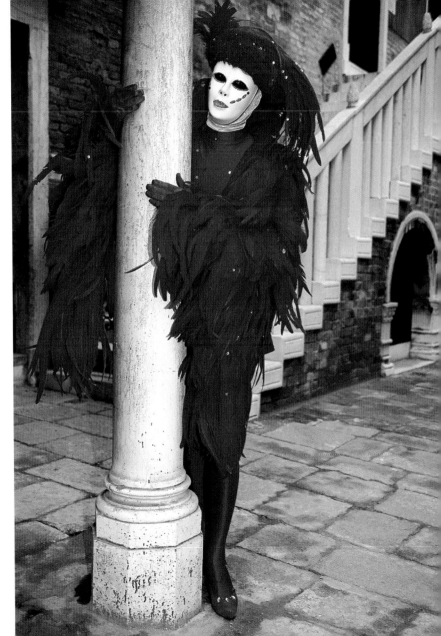

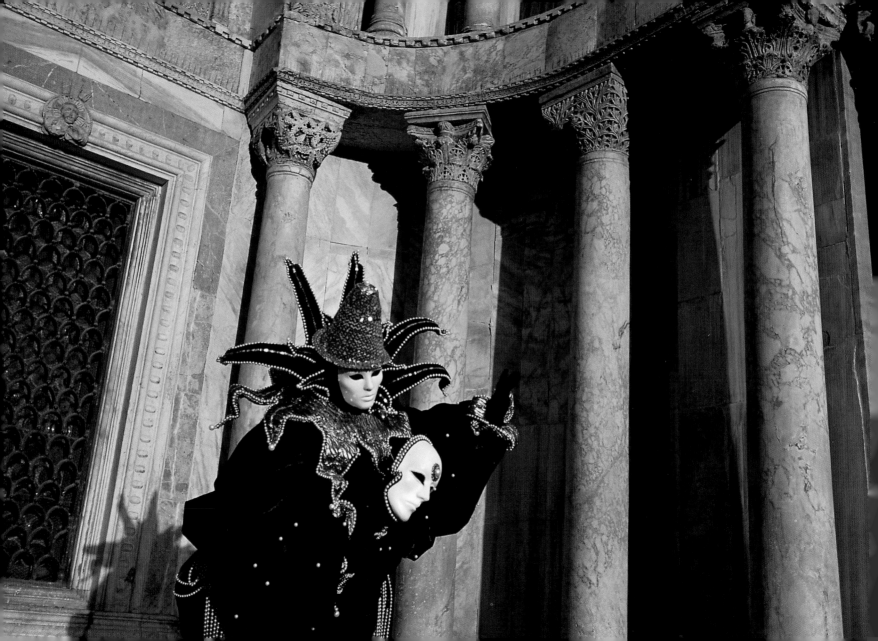

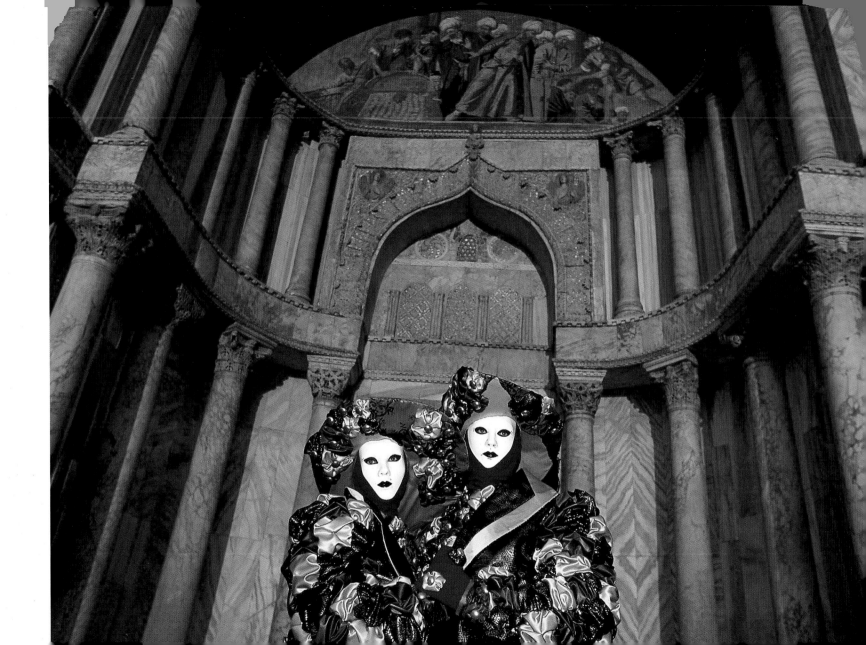

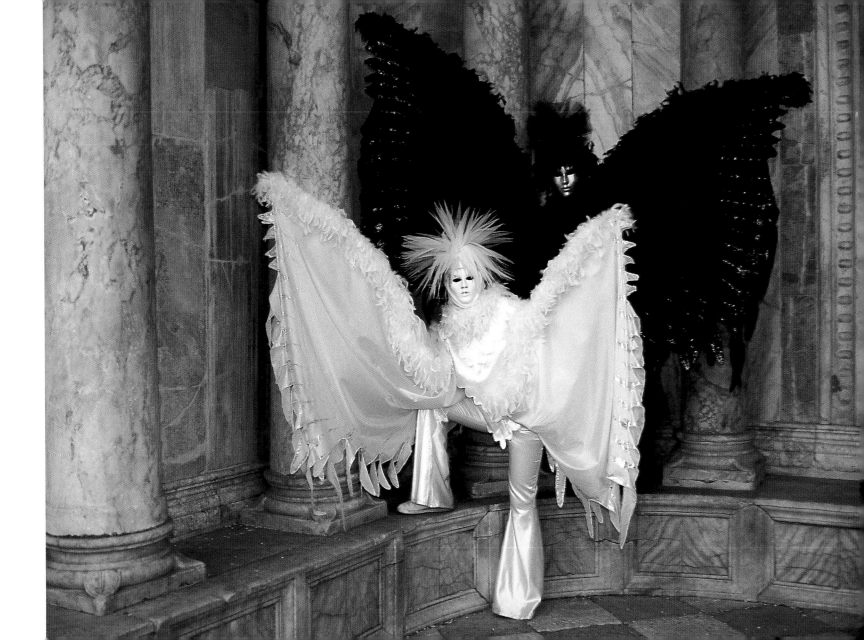

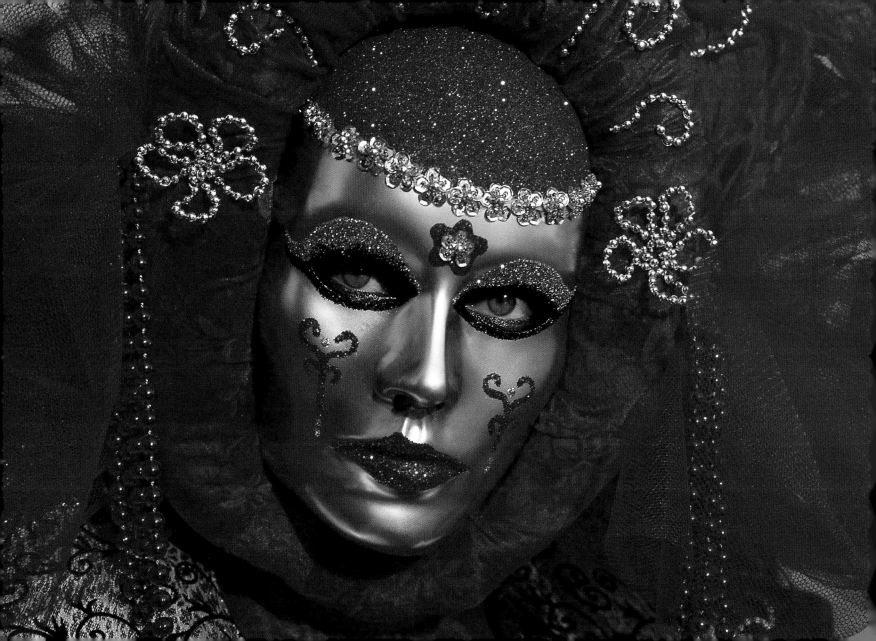

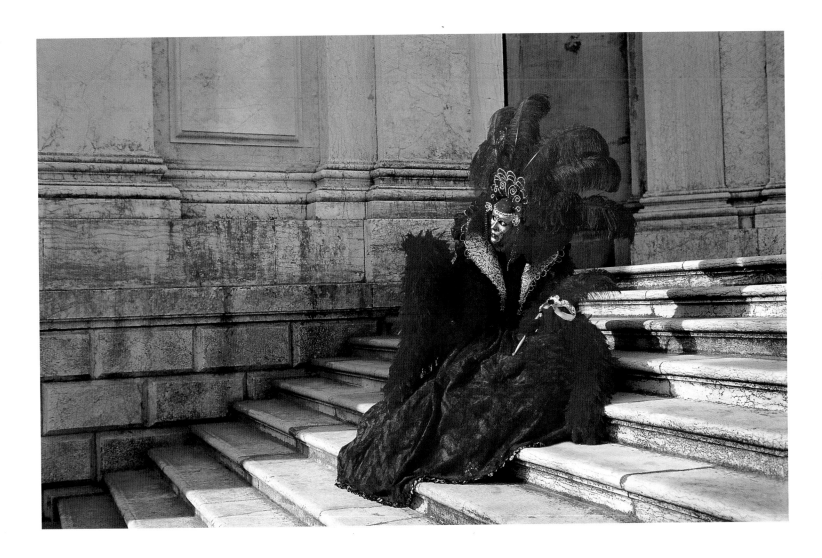

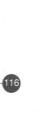

116

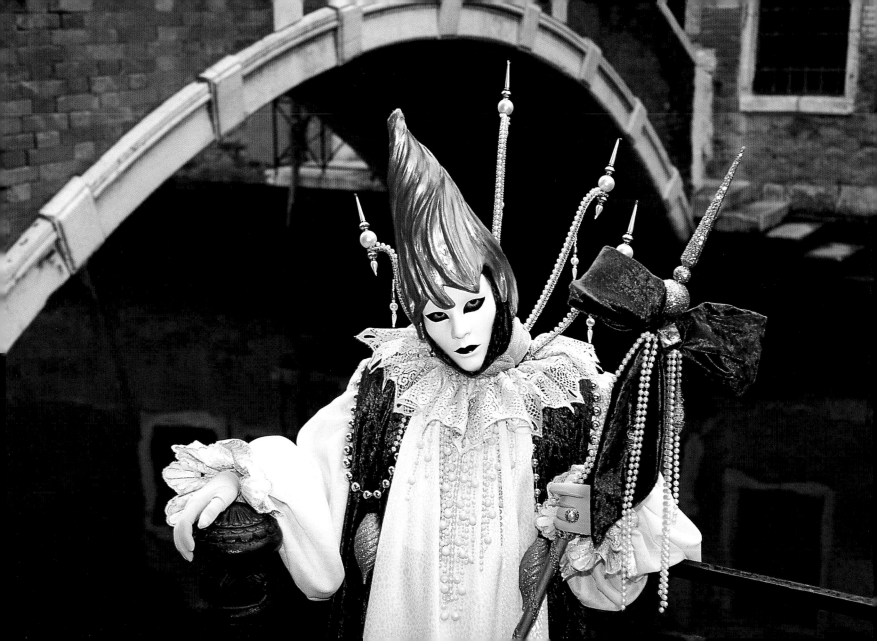

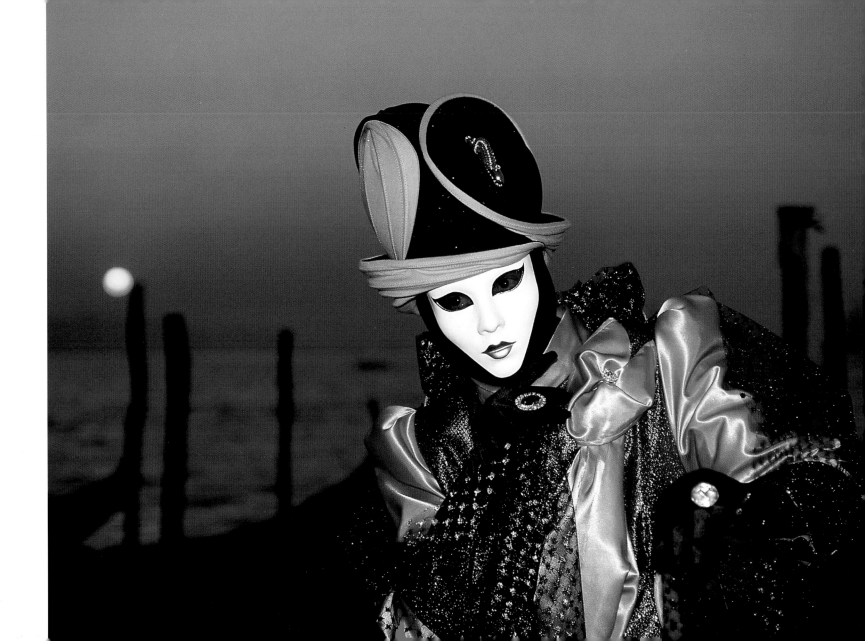

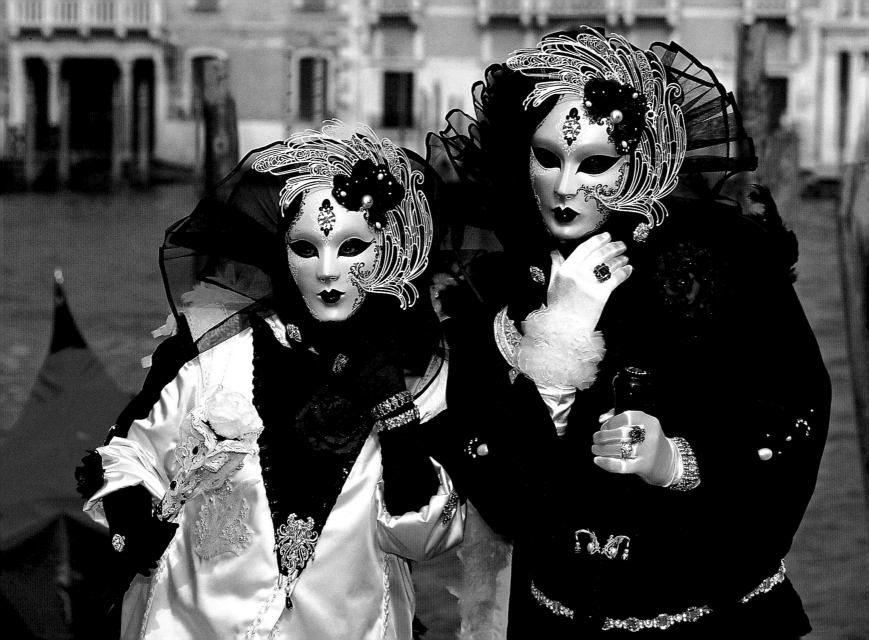

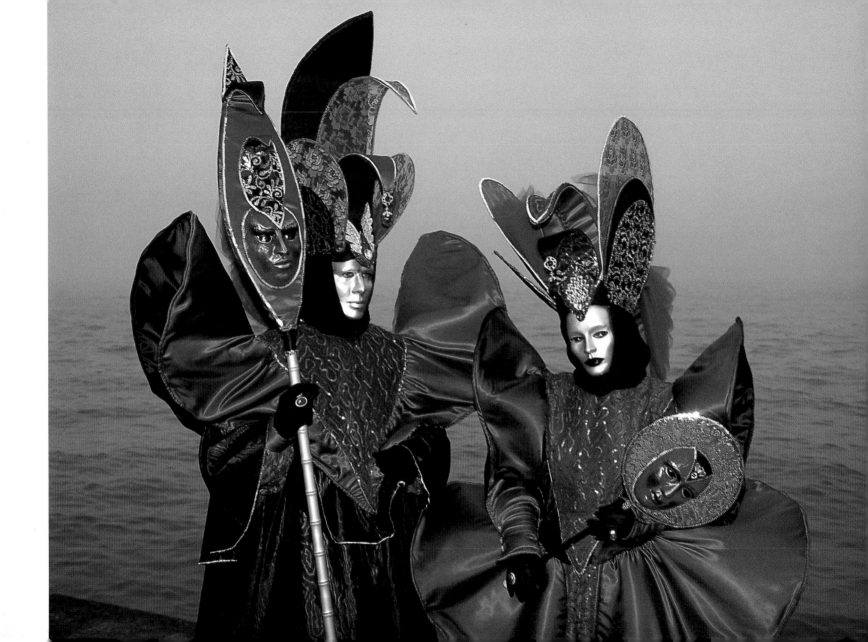

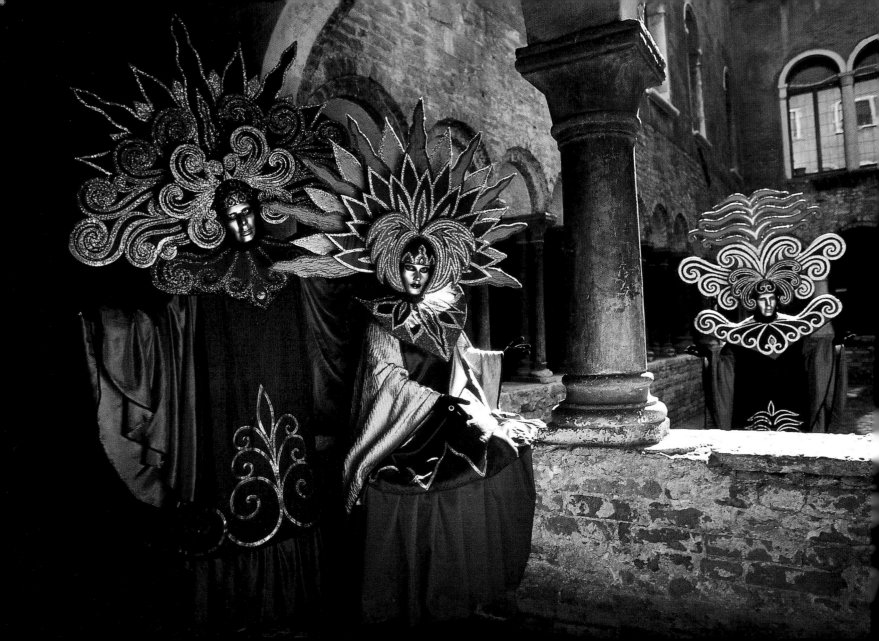

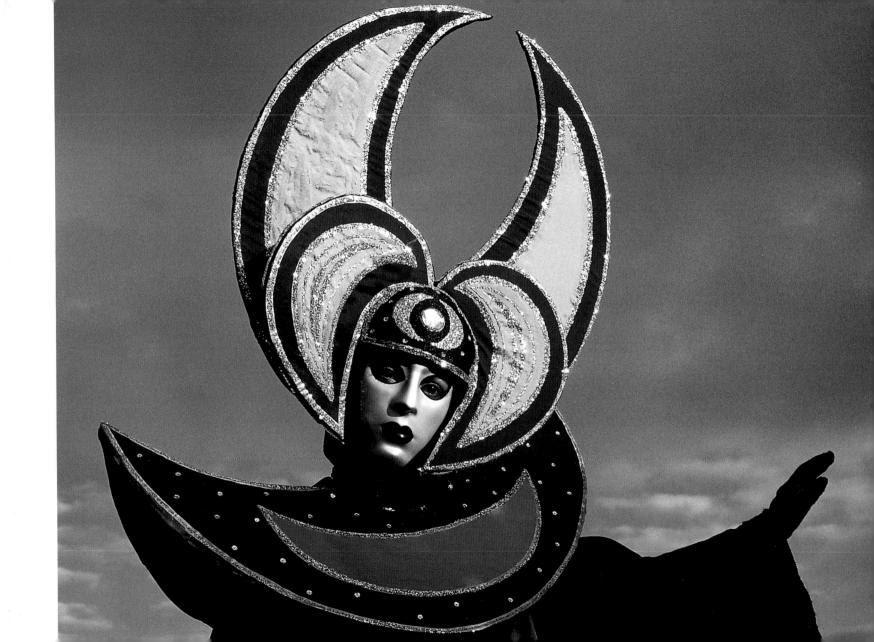

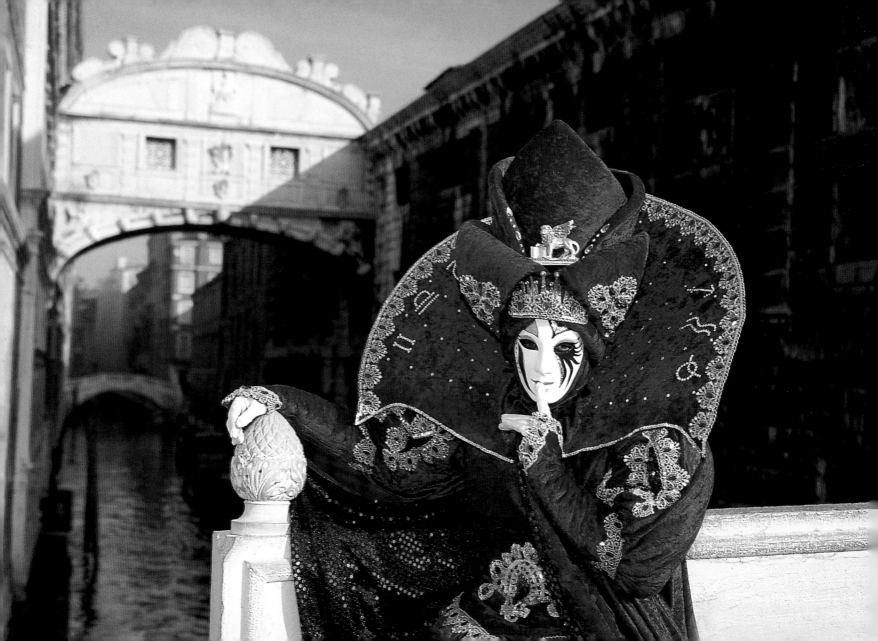

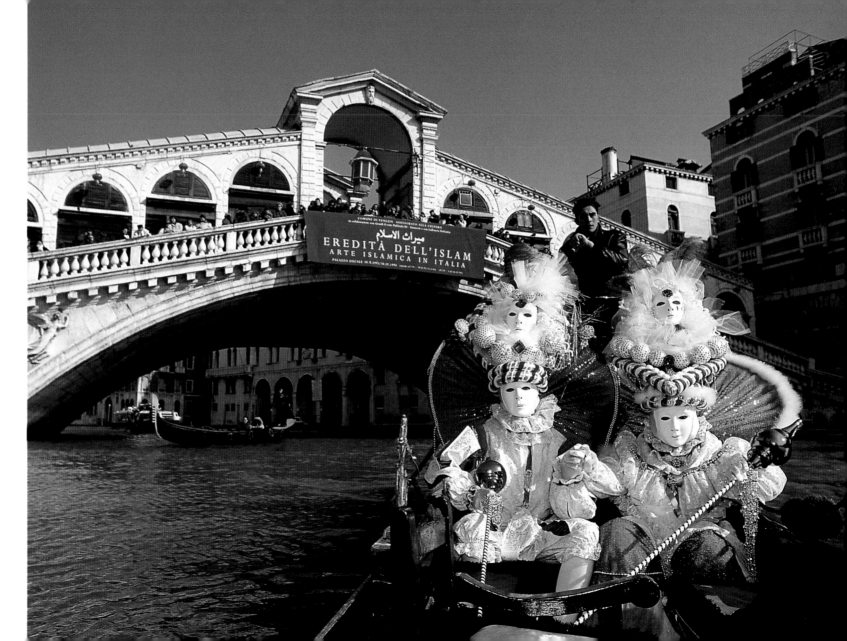

MATTACCINO

Buffone che, facendo roteare velocemente una fionda, si divertiva a lanciare uova, comunemente piene d'acqua, contro il suo bersaglio preferito: le donne.

PULCINELLA

Saltimbanco, buffone, scansafatiche e quasi sempre tristemente innamorato, è un personaggio molto spesso rappresentato da Giandomenico Tiepolo nei suoi affreschi.

ARLECCHINO

La maschera più popolare della commedia dell'arte. Indolente, dispettoso, truffaldino, pronto a menar botte ma il più delle volte destinato a riceverle.

DOTTORE

Dal volto rosso e rubicondo mette in risalto i difetti più ridicoli del sapientone, della erudizione accademica. I suoi discorsi, inframmezzati da citazioni latine sono interminabili e tali da provocare scherni e suscitare le irrefrenabili risa della gente.

GNAGA

Deriva dal "gnau", verso del gatto. Giovani travestiti da donna che usando un linguaggio osceno e volgare si divertivano a provocare ed importunare le persone in Piazza San Marco e nei caffè.

BAUTA

Questa maschera molto conosciuta era un travestimento ideale per coloro che, restando in incognito, volevano muoversi e passeggiare liberamente per la città. La bauta occultava la testa, le spalle, il petto e comprendeva un tricorno nero che sorreggeva il mascheramento.

MATTACCINO

A fool with a sling that he whirls to propel eggs, usually filled with water, at women, who are his favourite targets.

PULCINELLA (PUNCHINELLO)

An acrobat, fool and layabout who is almost always lovestruck, Pulcinella was the subject of many frescoes by Giandomenico Tiepolo.

ARLECCHINO (HARLEQUIN)

The most popular character in the commedia dell'arte. He is lazy, mischievous, dishonest and ever ready to come to blows, although more often he is on the receiving end.

DOTTORE (DOCTOR)

A ruddy face highlights the more preposterous shortcomings of this know-it-all, with his would-be scholar's erudition. His interminable outpourings are liberally sprinkled with Latin quotations, provoking derision and laughter from anyone who is listening.

GNAGA

The name derives from gnau, the mewling of a cat. Youths dressed up as women would have fun pestering and showering with obscenities people who were strolling in St. Mark's Square or sitting at the cafés.

BAUTA

This well-known disguise was ideal for those who wanted to maintain their anonymity while roaming the city. The bauta was a cloak that covered the head, shoulders and breast, and the disguise included a cocked hat that supported the mask.

Nato a Bruxelles nel 1962, formatosi come ingegnere, Francis Glorieus è sempre stato attratto dai viaggi e dall'estetica. Inizia a girare il mondo fin dall'età di 28 anni, con le sue Nikon 801 ed i suoi rullini dias Fuji Velvia (50 asa), in cerca della bellezza dell'immagine. Il Carnevale di Venezia fu per lui una rivelazione, un arricchimento personale ed artistico. Quando arrivò a Venezia per la prima volta, nel 1992, fu colpito sia dallo splendore della Serenissima, sia dalla grazia delle maschere che passeggiavano per le sue "calli". Ci ritornò dieci volte, non solo per reimmergersi nella magia del carnevale, ma anche e soprattutto per consolidare la sua amicizia con le maschere, uomini e donne venuti dai quattro angoli dell'Europa per ritrovarsi ogni anno sulla laguna, uniti dalla stessa passione. Sempre a caccia di nuove angolazioni, il fotografo Francis Glorieus cerca d'integrare con armonia in ogni sua immagine un elemento di questa favolosa cornice avvolta in una bella luce. Questo libro, florilegio della sua arte, v'invita a seguirlo alla scoperta di un "campiello", di un "sotoportego" o di un "rio". Tenete pronte le vostre maschere…

Born in Brussels in 1962, and trained as an engineer, Francis Glorieus has always been attracted by travel and aesthetics. He began to tour the world at the age of 28, accompanied by a Nikon 801 and his rolls of 50 ASA Fuji Velia slide film, in search of beautiful images. For Glorieus, the Venice Carnival was a revelation, as well as a source of personal and artistic enrichment. When he arrived in Venice for the first time, in 1992, he was struck by the city's splendour, and by the grace of the masked figures that were strolling along the narrow calli (streets). He came back ten times, not just to immerse himself in the magic of Carnival, but also to consolidate his acquaintance with the masks, the men and women from every corner of Europe who meet every year in the lagoon, driven by a shared passion. Ever in search of new angles, Francis Glorieus the photographer strives to combine harmoniously in every image some element of this fabulous setting, draping it in stunningly beautiful light. This book is an anthology of Glorieus' art. It invites the reader to join the photographer as he discovers each campiello (small square), sottoportego (passageway) and rio (canal). Get your masks ready…

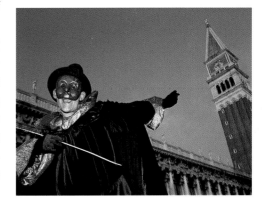

Finito di stampare
nello stabilimento delle
Grafiche Vianello
Ponzano/Treviso/Italia
nel mese di Ottobre 2006